피 카 소

해설/卞鍾夏

서문당 • 컬러백과 —

서양의 미술 ①

卞 鍾 夏 略歷

新京美術院・파리大学校에서 수학/서양회가
/Académie de la Grande chaumiere 수학/
René Drouin에게 발탁됨/Galerie Lucien Du-
rand (Paris)/Galerie Cauper (London)/Ga-
lerie Magrette Lauther (Mannheim) 등에서
작품 발표/Salon Comparaison 10주년 기념
전에 초대 출품/Exposition Franco-Allemag-
ne에 초대 출품/国展심사위원・운영위원 역
임/서울市 문화상 수상/현 서울 성북동에
아틀리에

인생
LA VIE

이 그림의 스케치(1903. 5. 2)에는 남자의 얼굴이 피카소 자신으로 되어 있었다.

그러나, 완성된 〈인생〉에는 피카소의 얼굴이 없어지고 친구인 카사헤마스의 얼굴로 변했다. 카사헤마스는 바르셀로나 시대의 동료 화가이며, 1900년 가을 피카소와 함께 파리의 땅을 최초로 밟은 사이인데, 실연한 나머지 자살 미수 소동을 벌인 장본인이다. 이 사건 때문에 피카소는 카사헤마스를 데리고 급히 파리를 떠나야만 했고, 피카소는 이 쓰라린 경험을 잊을 수 없어 〈인생〉을 그린 것으로 추측된다.

배경 위의 그림은 고갱풍이고, 아래쪽 웅크린 여인은 고호풍으로 그려졌다. 그의 청색 시대의 중요한 모티브인 모성애와 청춘의 격렬한 사랑의 표시를 표출시켜 「인생 축도」의 한 단면을 보인 또 하나의 걸작이다.

1903년 캔버스 油彩 196.6×129.3cm
오하이오 클리블란드 미술관 소장

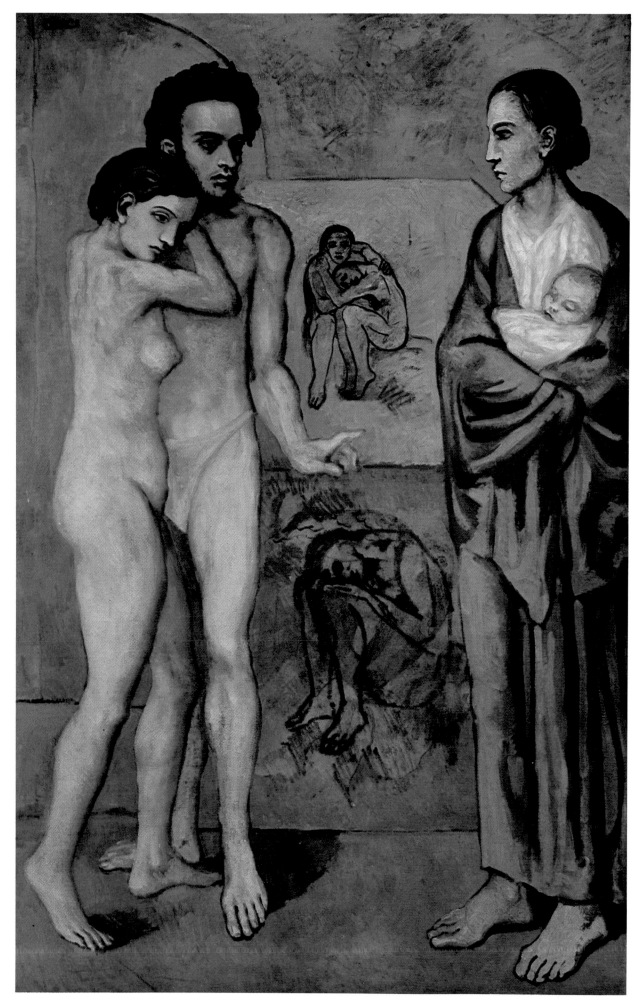

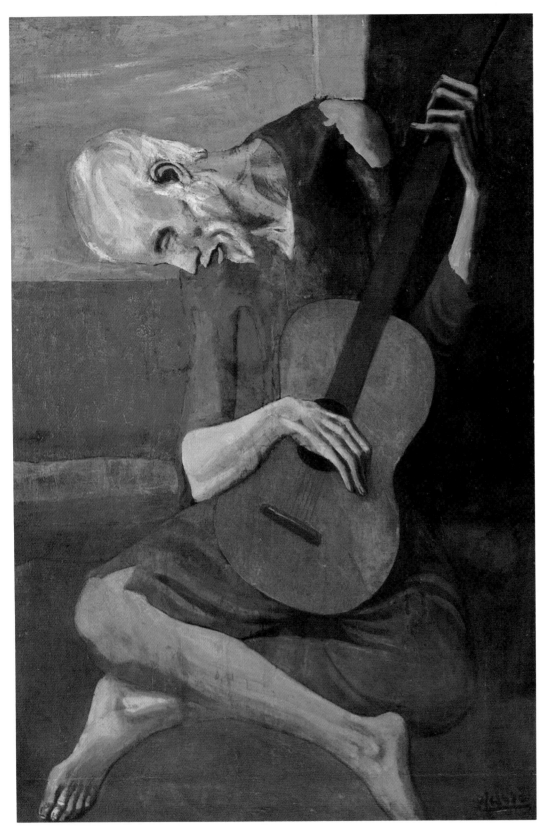

늙은 기타수
LE VIEUX GUITARISTE

피카소의 이 시기가 그레코에 심취하던 때였다.

굶주리고 버림받은 사람에게는 성자의 그늘이 있다.

왼쪽 어깨를 강조한 것은 비단 이 작품만이 아니라, 피카소의 「청색 시대」 작품에서는 흔히 발견되는 것이다.

인체는 메마를 대로 메마르고 손가락도 뼈만이 앙상하다.

이 손으로 기타를 칠 수 없을 것이다.

그러나 기타는 노인의 신체의 일부처럼 달라붙어 있다.

노인은 장님이다. 그를 둘러싼 세계와는 이미 창문을 잃었다.

그러면서도 이 밀폐된 상태의 사나이의 조형이 무엇인가 우리들에게 말하여 주고 있다.

1903년 板 油彩 122.3×82.5cm
시카고 미술 연구소 소장

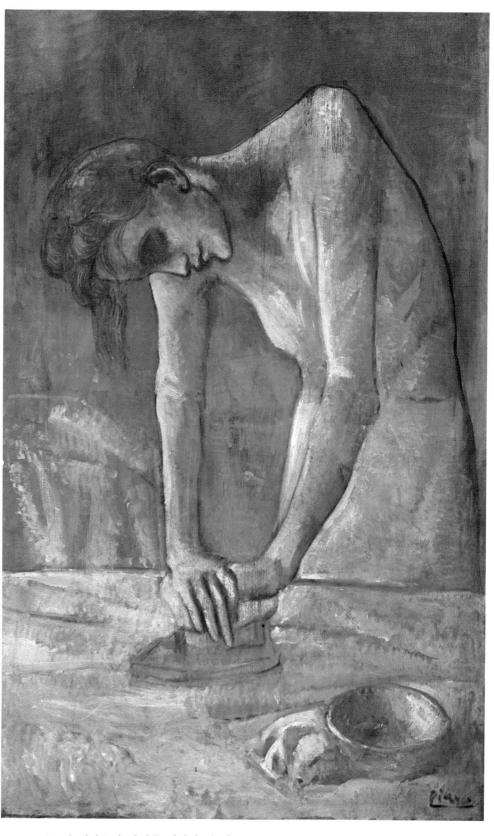

다림질하는 여인
REPASSEUSE

1901년 피카소가 파리를 떠나기 전 이 〈다림질하는 여인〉을 제작하여 사바르테스에게 헌정했다.

피카소는 이 시기에 있어서 화면 구성에 큰 변화가 있었다.

왼쪽 어깨를 강조한 것이 마치 사원 실내의 건축적 구조와 같다. 이러한 이유로 이 그림은 『청색 시대』의 한 기념비적인 작품으로 되었는데, 왼쪽 팔의 만곡(彎曲)이 작품의 깊이를 효과있게 하고 있다.

여인은 매우 피곤하다.

여인의 눈은 장님과도 같이 보인다.

그러나, 여인은 이상할이만큼 썩썩한 포름을 하고 있어, 보는 사람으로하여금 놀라게 한다.

피카소의 극(極)과 극의 융합 능력을 볼 수 있는 좋은 예이다.

1904년 캔버스 油彩 116.3×73.3cm
뉴욕 구겐하임 미술관 소장

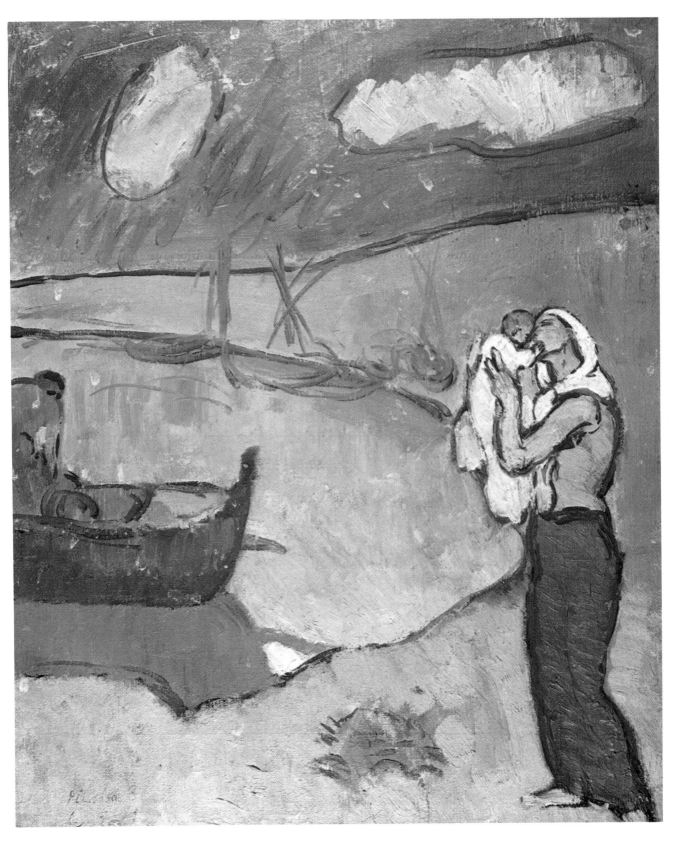

어부의 이별
LES ADIEUX DU PÊCHEUR

노란색과 푸른색이 아름다운 콘트라스트를
이루고 있는 작품이다.

「청색 시대」의 경향인 이 작품은 짙은
모성애를 노래하고 있다.

이 시기의 피카소는 파리의 술집
광경이나 스페인의 어느 바닷가 같은 곳을
많이 그렸다.

이 작품은 후자에 속하는 것으로
바르셀로나에서 제작되었다.

가난한 사람, 세상에서 버림받은 사람과

같은 테마를 그리던 시기에서 이
작품에서도 지나칠이만큼 생략된 풍경이
쓸쓸하고 허전하여, 오히려 그것이 짙은
모성을 느끼게 한다.

피카소는 예술이란 고통과 슬픔에서
낳아지는 것이라고 정의하였다.

이별이란 인간의 숙명이라고 말할 수
있다.

1902년 캔버스 油彩 46.5×38cm
취리히 개인 소장

異国風의 오르가니스트
LE JOUEUR D'ORGUE DE BARBARIE

얼굴을 옆으로 하고 왼쪽 어깨가 강하게 불거져 있으며, 앙디리를 가지런히하고 있는 이 늙은 손풍금 타는 사람에게서 젊은 피카소가 매혹당했던 카다르니아의 로마네스크 미술을 연상시키고 있다.
이 목조각 같은 노인과 아직은 어리디어린 소년과의 대조를 준 것은 보는 이의 가슴에 무엇인가 여운을 준다.

손풍금을 중심으로 하여 노인과 소년을 삼각형으로 배치한 구노는 화면을 시원하고 안전되게 하고 있다. 더욱 아름다운 것은 오랜 세월에 퇴색한 것 같은 색조이면서 밝고 소박하다는 것이다.

1905년 厚紙 괏슈 100×70cm
취리히 미술관 소장

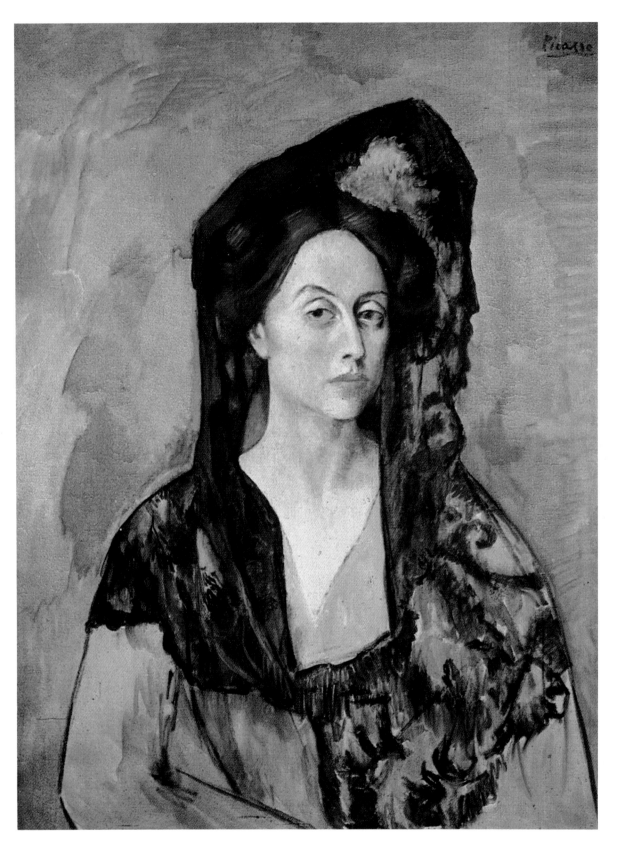

카날 부인의 초상
MADAME CANALS

얼굴의 부분들은 세밀하게 묘사하면서,
신체는 큼직큼직하게 처리한 것은 피카소가
제작한 초상화에서는 흔히 볼 수 있는
특징의 하나이다.

이 작품에서는 섬세하고 날카로운 표정과
거의 반원형에 가까운 신체의 선과의 대조가
독특한 효과를 자아내고 있다.

검정·갈색·황토색 등을 주조로 한
색조에서는 피카소에 흐르는 스페인 사람의
피를 보는 듯하다.

피카소의 뛰어난 데상력은 이미 세상에
알려진 바이나, 특히 이 작품에서는 그의
타고난 천분이 번쩍이고 있다.

1905년 캔버스 油彩 90.5×70.5cm
바르셀로나 피카소 미술관 소장

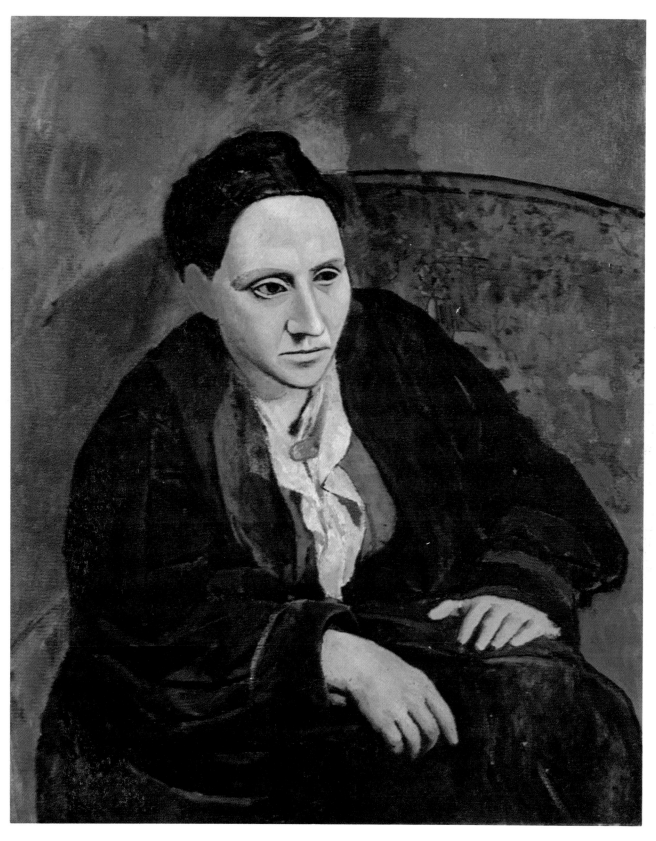

가트루드 스타인의 초상
PORTRAIT DE GERTRUDE STEIN

프랑스와즈 지로는 이 초상화가 티벳의 승려를 닮았다고 지적한 바 있다.

분명히 표정에서 금욕적이며, 엄격함을 보여 주는 초상화이다.

그러나, 이 초상화가 누구의 초상이라는 것보다는 그 당시의 피카소의 흑인 조각 연구에 연유된다고 보아야 할 것 같다.

1906년 봄, 피카소는 이 작품을 그리다가는 지워 버리고, 스페인 여행에서 돌아와서는 다시 그리기 시작하면서 언젠가는 그녀를 닮겠지 하고 말했다는 것이다. 바로 이 초상화의 모델은 아메리카의 여류 작가 스타인이었다.

구도나 표현의 박력에서는 피카소의 초상화 중에서도 뛰어난 작품이나, 과연 스타인 자신이 만족했느냐에 관해서는 전하는 바 없다

1906년 캔버스 油彩 99.7×81.3cm
뉴욕 메트로폴리탄 미술관 소장

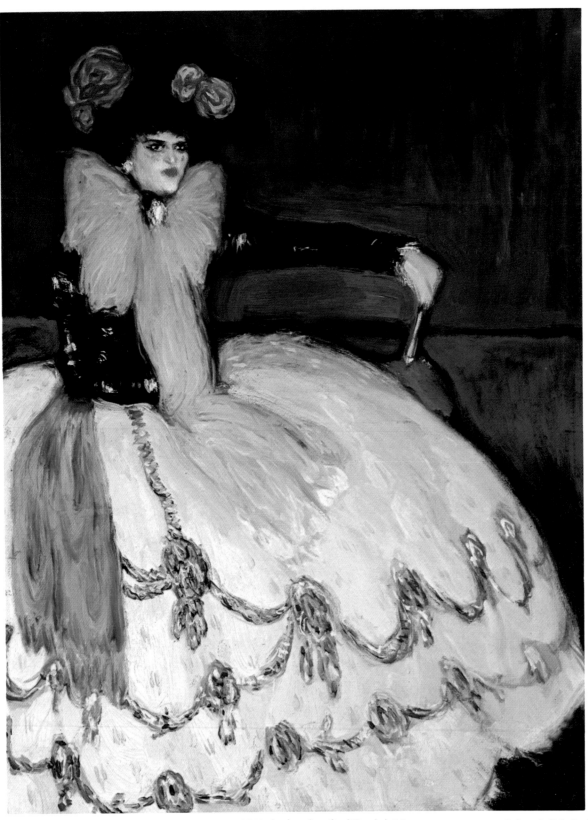

푸른 옷의 여인
FEMME EN BLEU

1901년 마드리드에 머문 피카소는 일련의 부인상(婦人像)을 연작했다.

그것들은 대체로 모자를 쓴 무용수 같은 여인들로서 이 작품도 그 중의 하나이다.

콤포지션도 대담하지만 묘사력도 능란한 작품이다.

피카소의 부친이 피카소에게 인물을 묘사할 때는 특히 손을 정확히 그리라고 가르쳤다고 하는데, 그래서 그런지 이 작품에 있어서도 왼쪽 손의 묘사가 뛰어난다.

피카소의 「청색 시대(靑色時代)」 때 작품 가운데 대부분은 인물이 주제로 되어 있는데, 그 많은 인물 작품들에서 보여 주는 것은 손의 멋진 묘사력이다. 90도 각도로 뻗은 팔과 양산을 잡은 왼손만 보아도 이 모델의 활달한 성격의 일단을 짐작할 수 있다.

1901년 캔버스 油彩 133.5×101cm
마드리드 국립 근대 미술관 소장

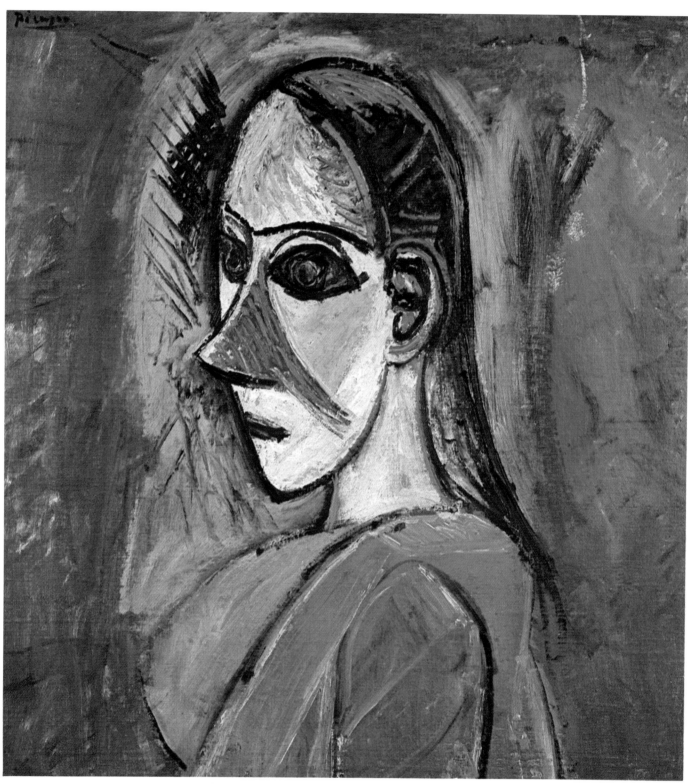

아비뇽의 아가씨
UNE DEMOISELLE D'AVIGNON

〈아비뇽의 아가씨들〉에 직접적으로
힌트를 준 것은 이벨리아 조각과 흑인
조각이라고 전하여지고 있다.

그러나, 이 작품의 경우는 〈아비뇽의
아가씨들〉의 오른쪽 여인의 얼굴 습작이며
다분히 흑인 조각을 연상시키고 있다.

이 작품은 가면을 쓴 여인으로서 가면
뒤쪽의 목 처리로 보아서 가면에 숨겨진
머리는 가면보다 훨씬 작은 것을 알 수
있다.

피카소는 왜 〈아비뇽의 아가씨들〉의
오른쪽 두 여인의 코를 그렇게도 과장해서
그렸으며, 또 삐뚤게 했을까.

피카소는 이렇게 말을 남기고 있다.
「사람들이 내 그림의 삐뚤어진 코를 보고
그들의 코는 삐뚤어진 것이 아니라는
것을 확인시키기 위해서였다.」고 한다.

1907년 캔버스 油彩 65×58cm
파리 국립 근대 미술관 소장

近衛騎兵과 나부
MOUSQUETAIRE ET FEMME NUE

피카소의 최근작에는 이로우터메니아
(erotomania)화한 작품이 많고 이것도 그
중의 하나다. 나부의 얼굴이 이전과 같이
정면상과 프로필의 융합이면서도 아무래도
정면상으로 살아있지 않는 흠이 보인다.

이런 종류의 작품을 보고 있노라면
피카소가 감상자를 향하여,
「두 개의 유방 말입니까? 여기에 있읍니
다.」라고 말하는 것만 같다.

감상자에게 영합이라도 하는 것인지
색채도 품격을 다 잃어버리고 있다.

어떤 사람은 이것을 피카소의 성적
절망으로까지 논하기도 하나, 아뭏든
지난 날의 그토록 번쩍이던 피카소는
보이지 않고, 낙서같이만 보이는 것은
사실이다.

1971년 종이 파스텔 51.5×65cm
개인 소장

아비뇽의 아가씨들
LES DEMOISELLES D'AVIGNON

입체파에 들어선 피카소의 대표작이다.
흔히들 이 작품을 두고 20세기 회화
사상 가장 주목할 작품이라고들 하는 것은
이 그림에는 기하학적 포름으로 환원된
인체와 반추상의 형태가 나타난 까닭이다.

최초의 습작에는 나부들 속에 두 사람의
옷을 입은 남자가 있었다.

그것은 창부의 집이었을까.

한 남자는 뱃사람이고, 다른 한 남자는
두개골을 가지고 들어오는 것이다.
두개골이 죽음의 상징인 까닭에 필경
피카소는 남녀의 영원한 육체의 연옥을
그리려고 했을 것이다.

차츰 남자의 모습은 사라지고 여자들만이
남았다.

이 작품은 형태상의 문제도 있지만,
여성들의 근원적인 생명력의 강한 호소도
보인다.

1907년 캔버스 油彩 245×235cm
뉴욕 근대 미술관 소장

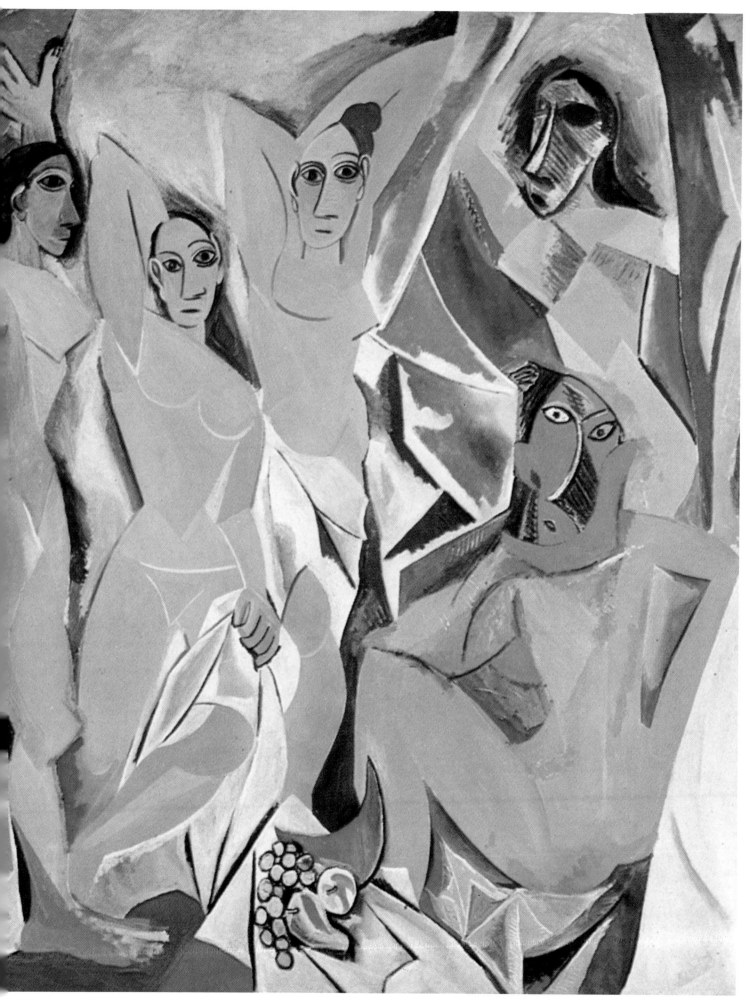

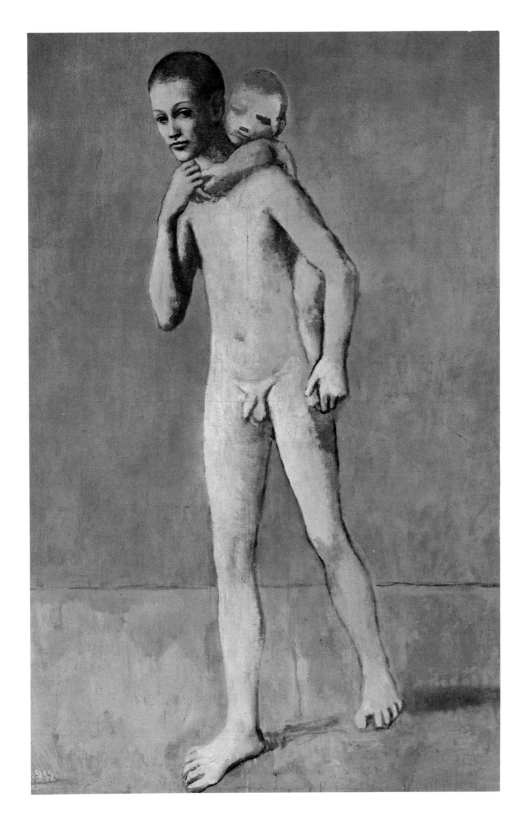

두 형제
LES DEUX FRERES

「분홍색 시대」는 1905년에 시작되어
주조색은 오크르 루즈이다.
이 작품은 1906년에 제작되었으며
또다른 〈두 형제〉라는 작품과 쌍을 이루고
있다.
소년의 몸은 얼핏 보기에 해부학적인
정확성이 결여된 것같이도 보이나, 아직
성숙하지 않은 아이의 몸으로는 사실성이
있고 따뜻한 색이 더욱 즐겁다.
피카소가 이 시기에 있어서는 처음
모델을 정확하게 묘사한 다음 점차적으로
자기화한 제작 방법을 쓰기 시작한 것이다.
이 작품에 있어서도 초상적(肖像的)이기
보다는 오히려 특징적인 소년을 표현하고
있다.
좋든 나쁘든간에 피카소가 오늘날에
있어서 그 많은 사람들에게 친숙하게 된
그 뿌리는 「피카소화(化)」라는 조형적
역량일 것이다.

1909년 캔버스 油彩 90×72cm
레닌그라드 에르미나쥬 미술관 소장

앉은 나부
FEMME NUE ASSISE

앉은 나부로 되어 있지만 의자의 형태도
분명치 않아, 실제로는 여인이 서 있는
것으로 보인다.
또 실제로 여인일까.
볼륨 표현이 극도로 억제되어 있는
까닭에 남자로도 보여진다.
이 작품은 〈아비뇽의 아가씨들〉 전후에
제작된 일련의 나부상으로서 단순 명쾌한
화면이 특징이다.
피카소의 말을 인용한다면,
「회화는 나보다 힘이 세다. 회화는
생각하는 대로 나를 질질 끌고 다닌다.」라고
말했다.
피카소의 경우 회화란 별 수 없이 형태인데,
그 스스로가 만들어 낸 형태가 피카소를
끌고 다니는 것만 같다.

1908년 캔버스 油彩 116.9×89.8cm
필라델피아 미술관 소장

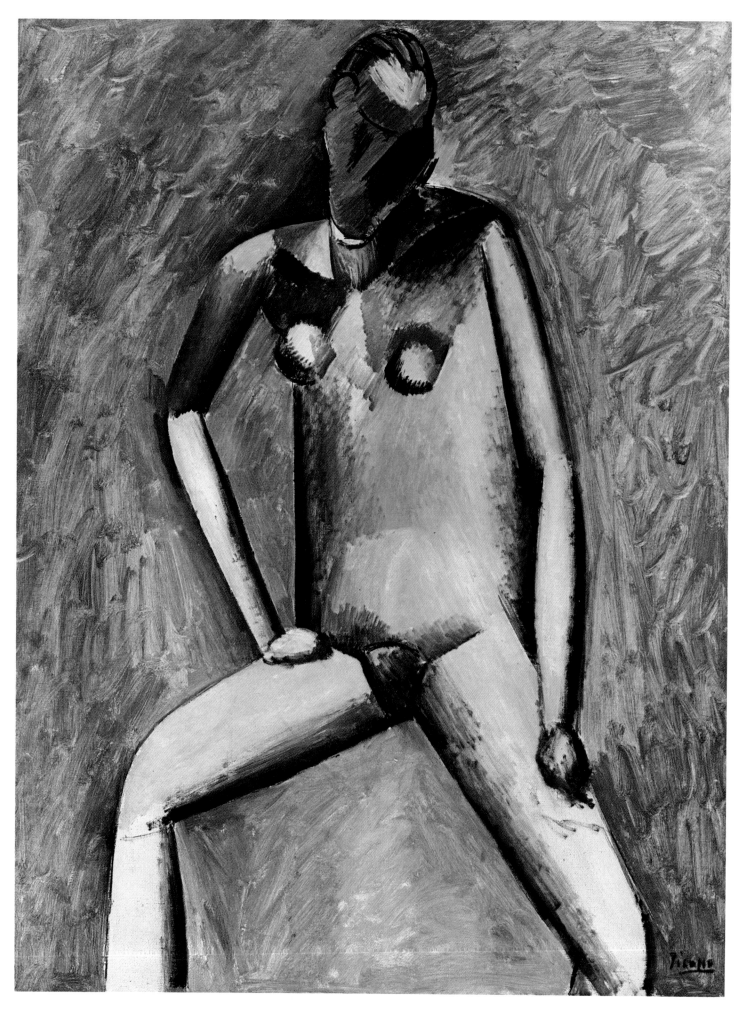

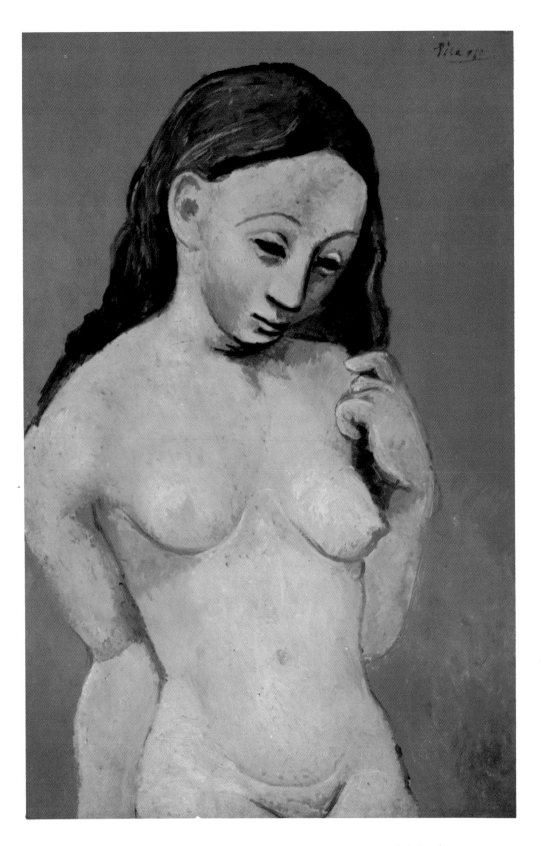

긴 머리의 아가씨
LA FILLE NUE AU LONG CHEVEU

이 작품이 제작된 1906년은 피카소의 필생의 걸작 〈아비뇽의 아가씨들〉이 시작된 해이며, 또 루브르 박물관에서 이벨리아 조각을 처음 만난 해이기도 하다.

피카소는 이때부터 「청색 시대」 때의 섬세한 감각을 떠나, 중량감있는 한 덩어리로서의 육체 표현을 했다.

청색 시대가 도회적 세련된 감각이라면, 프리미티브(primitive)한 태양에 그을린 건강한 「흑인 조각 시대」가 시작되는 것이다.

「고전주의 시대」와 「흑인 조각 시대」는 같은 시기여서 이때 묘사된 여인의 육체는 조형적으로 씩씩하고, 그 힘참 속에 원시의 생명력이 숨어 있다.

이 작품의 특징은 지극히 조각적이라는 점이다.

평면 구성이라기보다는 입체 구성이며, 여기에서 큐비즘의 문이 보이기 시작한다.

1906년 캔버스 油彩 81×54cm
파리 인상파 미술관 소장

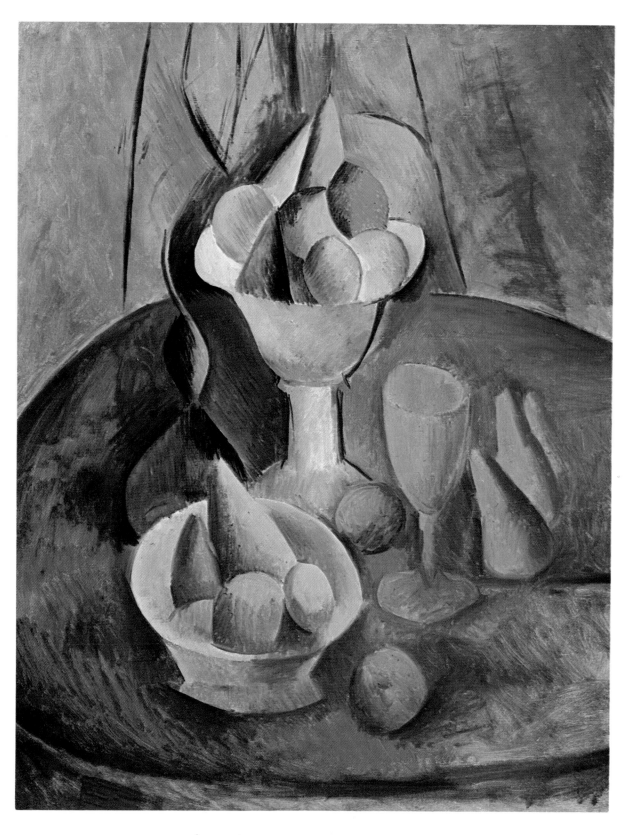

배와 과일 그릇
COMPOTIER AUX POIRES

아메리카의 여류 작가 가트루드 스타인은 스페인과 큐비즘의 내적인 관련에 관하여 다음과 같이 말했다.

「스페인의 건물은 언제나 풍경의 선을 단절시키고 있다.

인간의 영위 또한 여기에서는 풍경과 조화한다고 할 수 없고 오히려 풍경과 적대 관계이다.

바로 이 점에 큐비즘의 본질이 있는 것이 아닌지.」

큐비즘이 세잔에서 출발한 것은 사실이나 스타인의 말도 일리는 있다.

이 작품에서도 세잔의 정물을 보다 의식적으로 입체화한 것이니까.

큐비즘, 그것은 형태가 화면을 지배한다.

그것은 자립한 형태, 형태 독자(獨自)의 묘미이며 허구의 세계이다.

1909년 캔버스 油彩 90×72cm
레닌그라드 에르미타쥬 미술관 소장

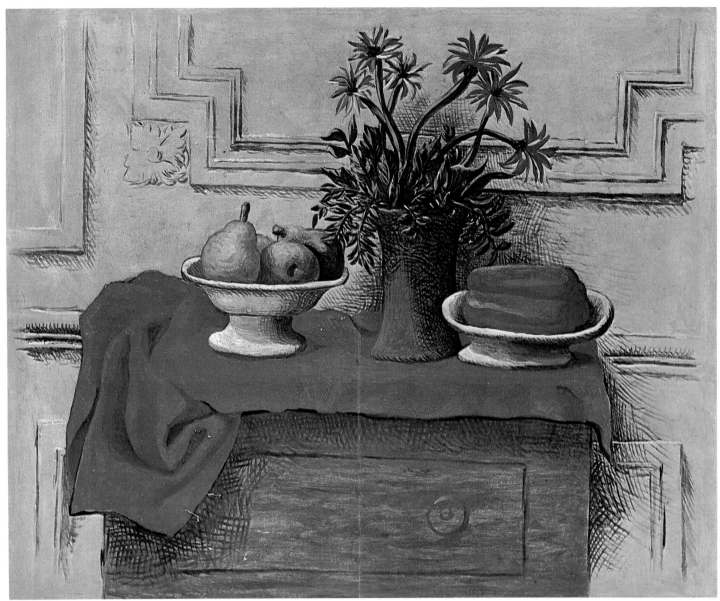

목기 위의 정물
NATURE MORTE SUR LA COMMODE

피카소는 이 작품에서 정확한 「자연주의」를
보여 주고 있다.

이 시기에 피카소는 앵그르풍의
그림이나, 종합적 큐비즘의 작품들을 같이
제작하고 있어서, 이러한 자연주의 경향의
작품을 제작했다 해서 별로 이상할 것도 없다.

1920년대 초 「신고전주의 시대」의 풍만한
육체 묘사와 병행하여, 큐비즘을 탐구하고
있었기 때문이다.

목기 위의 정물을 매우 정밀하게 묘사하고
있으면서도 그 배경에 있어서는 흐려뜨리고
있다.

피카소의 인물화에 있어서 얼굴은
정밀하게 묘사하면서도 다른 부분은 대충
끝맺고 마는 것과도 같다.

피카소는 골고루 다 그리면 오히려
포인트를 잃어버린다는 것을 잘 알고
있으며, 사물의 리얼리티를 높이기 위하여
배경을 단순한 분위기로 만들어 버린다.

1919년 캔버스 油彩 81×100cm
작가 소장

안락의자의 올가의 초상
PORTRAIT D'OLGA DANS UN FAUTEUIL

올가는 러시아 육군 대령의 딸로서
1912년에 디아기레프 발레단에 있었다.

피카소는 1917년 이탈리아 여행 중
올가를 만나서 이듬해인 1918년 7월에
결혼하였는데 시인 쟝 콕토, 아폴리네르
등을 초청하였다.

피카소가 올가를 맞이한 후부터 그 생활은
규칙적이 되었고, 의복도 단정하게 변하여
그의 벗들을 놀라게 했다.

피카소는 이러한 생활을 하는 동안
어머니와 자식간의 애정어린 작품들을 많이
그렸다.

이 작품에서도 다분히 앵그르풍의
리얼리즘이 보인다.

이 밖에도 올가를 그린 작품들이 있으나,
그 표정들은 한결같이 우수에 잠겨 있다.

1917년 캔버스 油彩 130×89cm
개인 소장

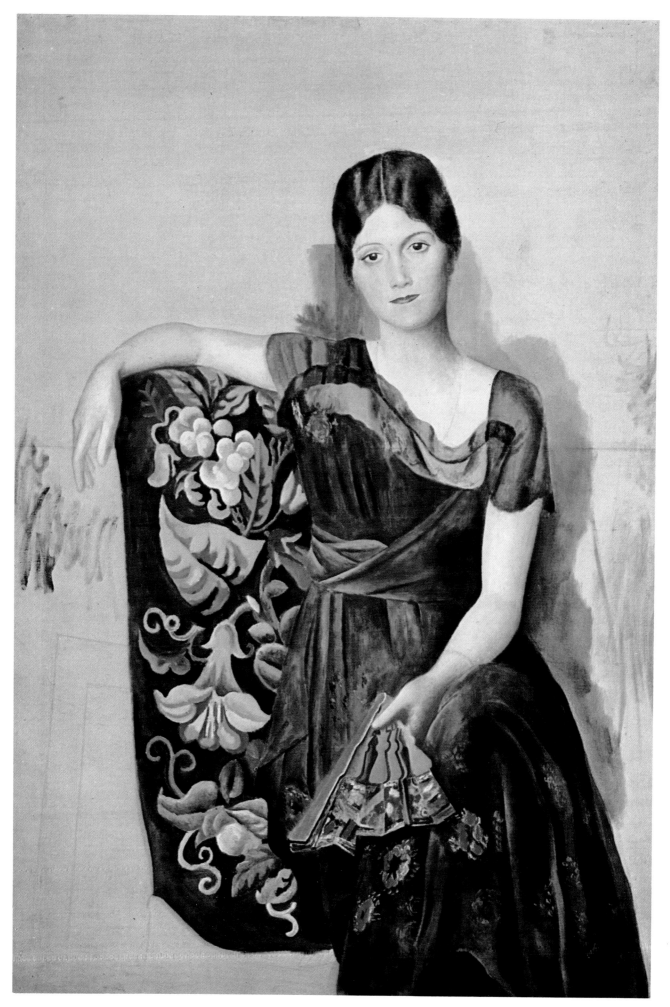

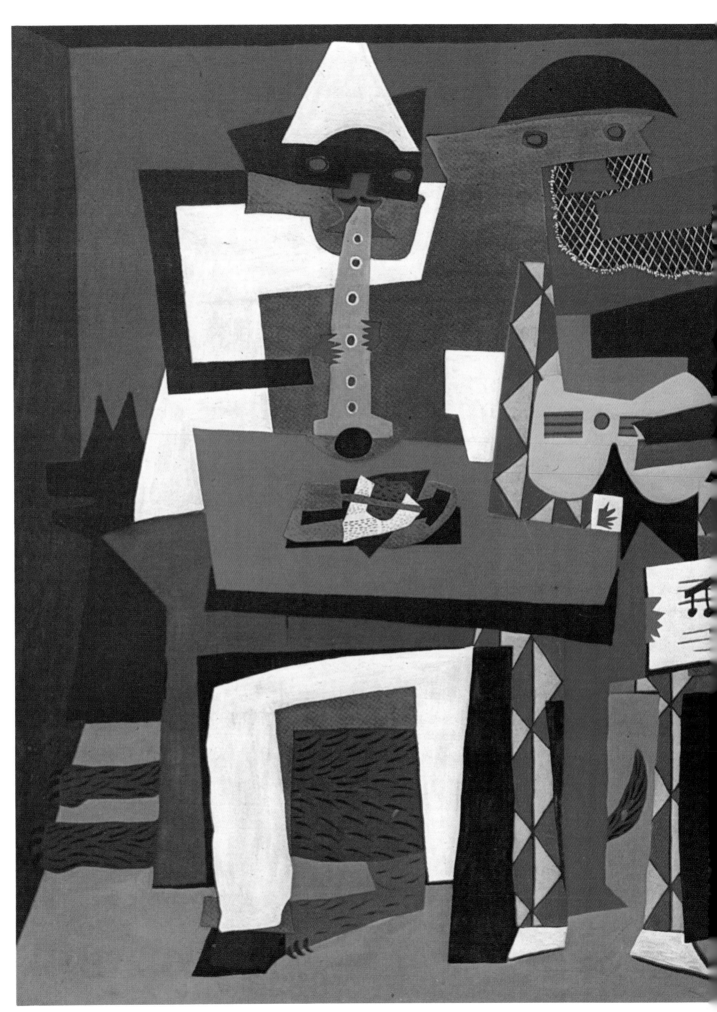

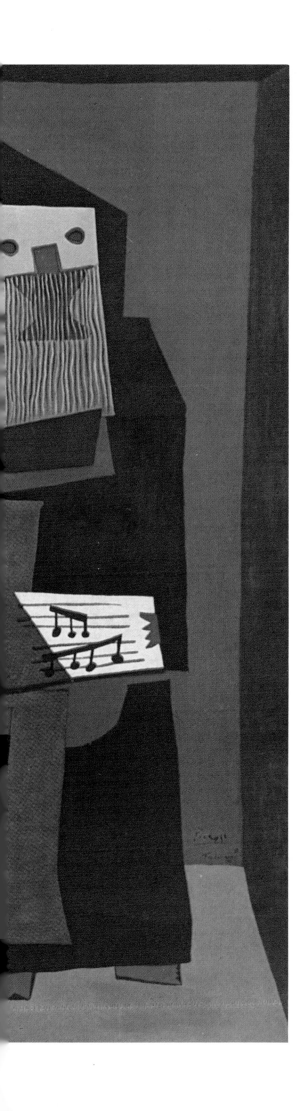

세 명의 악사
LES TROIS MUSICIENS

피에로는 클라리넷을 불며 아를캥은
기타를 손에 쥐고 있고, 승복과 승모로
보아서 카피신(capucine) 파로 보이는
승려는 악보를 펼치고 있다.
　세 사람 중에서는 아를캥이 중심
인물로 되어 있다.
　이것은 세잔이 입체파 화가들에게 물려준
이상적 타입인지도 모르겠다.
　이어붙인 꼴라쥬 그림같이 색면이 얽혀져
있어, 엉뚱한 곳에서 아를캥의 손이
튀어나오곤 한다.
　피카소 자신은 오히려 정물화로
생각했을지도 모를 일이다.
　「청색 시대」의 고독한 아를캥이
여기에서는 일체의 인간 감정을 버리고
모양의 일부로서만 작용하고 있다.

1921년 캔버스 油彩 201×223cm
뉴욕 근대 미술관 소장

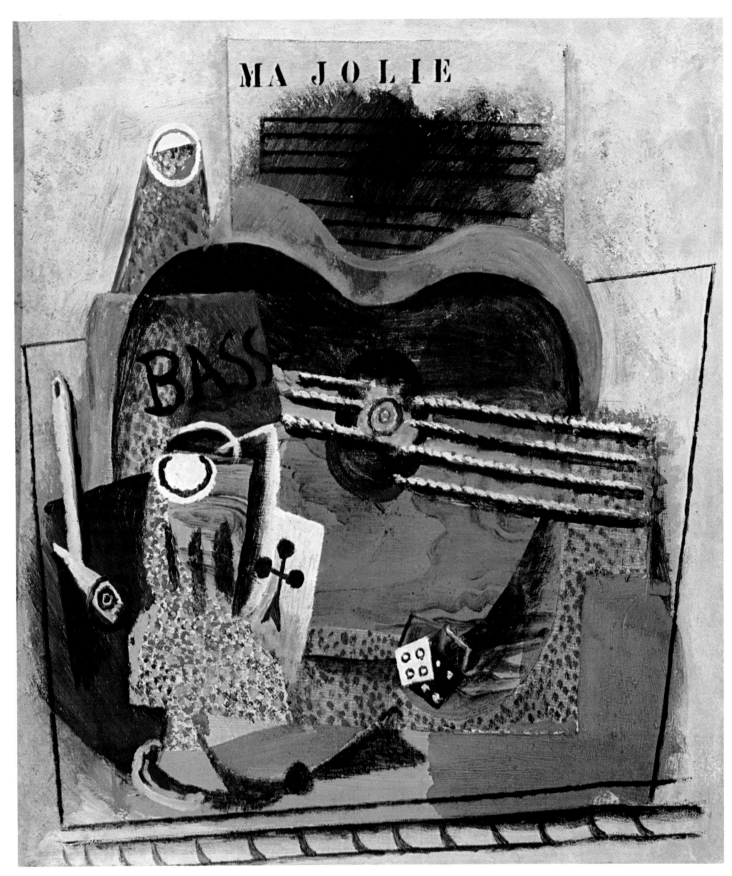

마 졸리
MA JOLIE

우리들은 어떤 물체를 한눈에 모든 각도에서 볼 수는 없으나, 큐비즘 작품들은 어느 정도 이것을 가능하게 한다고 할 수 있다.

형태들을 상호 침투하면서 공간을 전개하며, 정지하지 않고 조용히 호흡하는 것은 분석적 큐비즘의 매력이기도 하다.

그런데 종합적 큐비즘 시대에 들어서면 화면은 또다시 조용해진다.

다시 평면적인 데로 복귀하는 것이다.

색채의 수도 많아지며, 물론 그 색채란 화려하지 않고 친숙하며 소박한 분위기로 감싸여진다.

시인 폴 엘뤼아르는 큐비즘에 있어서 「색이란 공간에서 낳아진다기보다는 ‘색’ 그 자체가 공간인 것이다.」라고 했다.

분석적 큐비즘 다음에 제작된 비교적 차분한 작품이다.

1914년 캔버스 油彩 45×40cm
파리 개인 소장

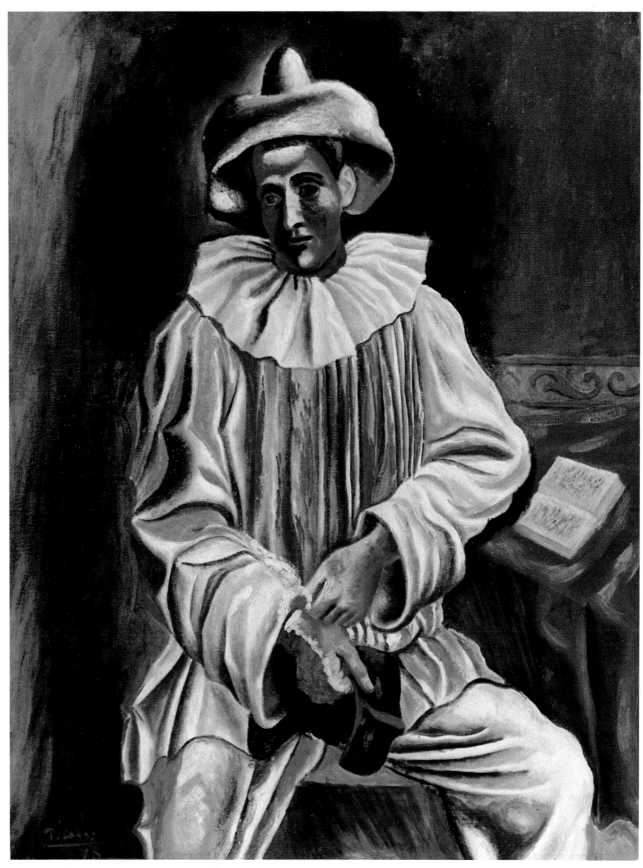

앉아 있는 피에로
PIERROT ASSIS

1917년 쟝 콕토의 무용극 「파라드」의
무대 장치와 의상을 맡아 피카소는 무대
위의 인물들에 크게 흥미를 지녔다.
이 발레의 무대 막은 비현실적인 강렬한
색채로써 만들어졌다.

그와 같이 이 작품도 노랑·빨강·주홍과
같은 소리 높은 색채들이 피에로의 하얀
의상에 흩어져, 비현실적 분위기를
자아내고 있다.
피카소는 「청색 시대」 때도
피에로를 즐겨 그렸으나, 대상이 같다고
하더라도 그 결과는 판이한 것을 보여 준다.
청색 시대의 피에로가 현실의

모습이며 그래서 공감을 더했다면, 〈앉은
피에로〉는 실인생과 무대의 상이한 것을
의식하고 있다는 것이다.
여기서 피에로는 인형일 뿐이다.

1918년 캔버스 油彩 92×73cm
뉴욕 근대 미술관 소장

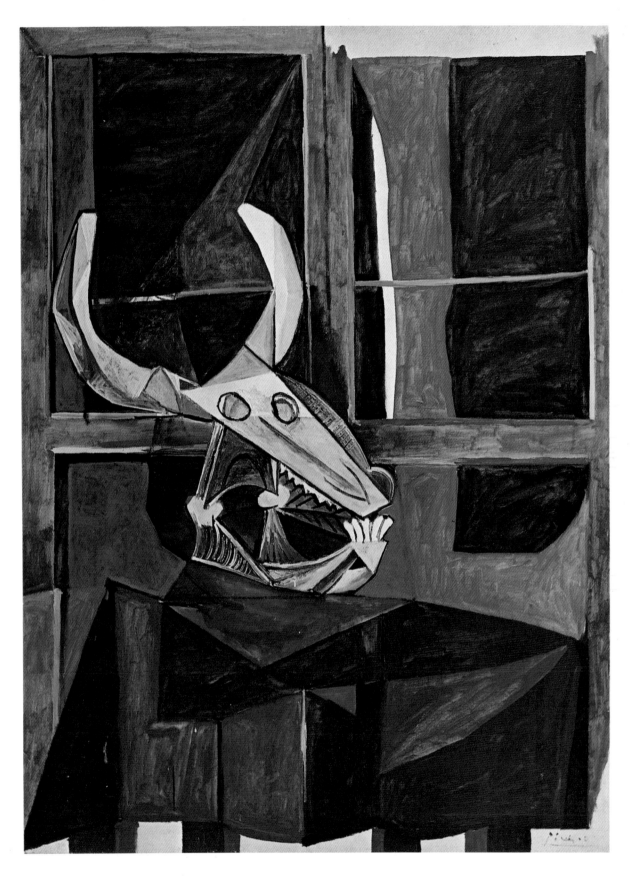

소의 두개골
TÊTE DE TAUREAU

피카소는 1946년 12월 이렇게 말했다.
「밤의 빛의 효과는 매우 매력적이다.
자연 광선보다도 더 좋다.
그것을 확인하기 위하여서도 밤에
한 번 찾아와 주기 바란다.

대상을 더욱 두드러지게 하는 광선, 내
그림을 둘러싸고, 뒤 벽에 비치는 깊은
그늘, 이 빛을 당신은 내가 거의 밤에
제작하는 정물화에서 발견할 것이다.」
전쟁 중에 피카소는 인간이나 두개골을
주제로 한 작품을 만들었다.
이 작품도 그 중의 한 점이다.
또 4월 16일에는 피가 흐르는 두개골,

새하얗게 바랜 염소의 두개골을 흑백의
단순한 구성으로 제작하였다.
흑과 백, 낮에 대한 밤, 폭력에는 결코
굴할 수 없는 피카소의 저변이 있다.

1942년 캔버스 油彩 129.6×96.6cm
파리 개인 소장

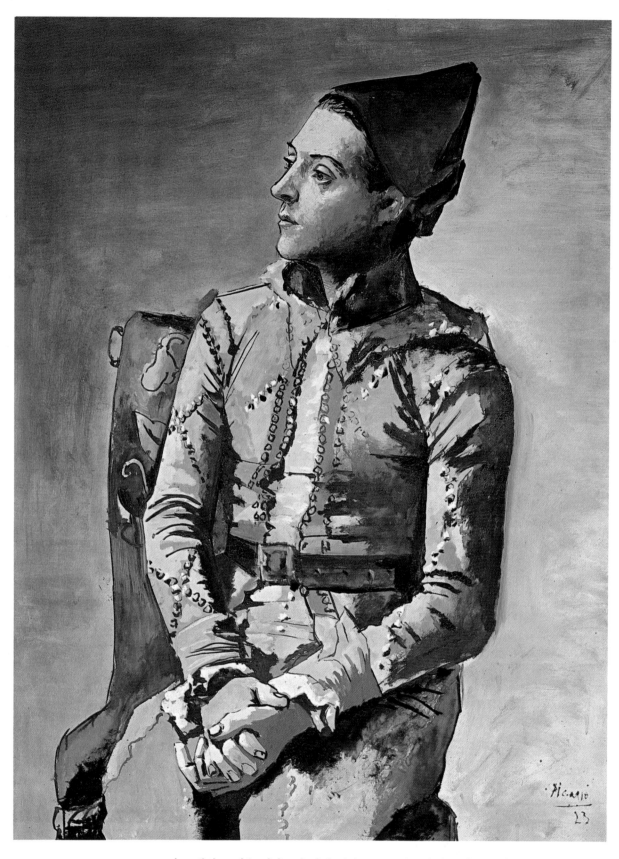

앉은 아를캥
ARLEQUIN ASSIS

이 그림의 모델은 피카소의 벗인 화가 살바드이다.

피카소는 그를 아를캥으로 몇 점의 작품을 제작했으나, 한결같이 초상화로서의 성향이 짙고, 차분히 가라앉은 인물화였다.

아를캥은 원래 이탈리아 희극의 어릿광대 역이나, 여기에서는 웃기기는커녕 오히려 엄숙한 분위기마저 보인다.

피카소의 연구가들은 살바드의 정면상

아를캥과 독일 르네상스의 화가 한스 홀바인의 초상화 〈안느 드 크레브〉와 비교를 하고 있으나, 오히려 앵그르의 초상화를 연상시키기도 한다.

아뭏든 피카소의 신고전주의 시대를 대표하는 작품이다.

1923년 캔버스 油彩 130.5×97cm
바젤 미술관 소장

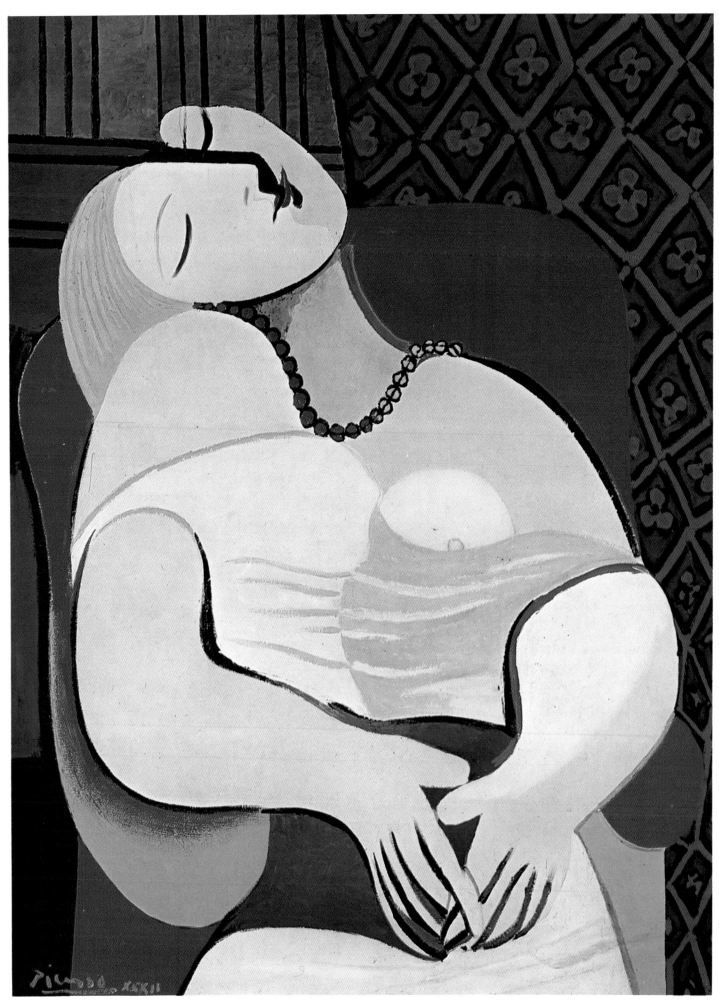

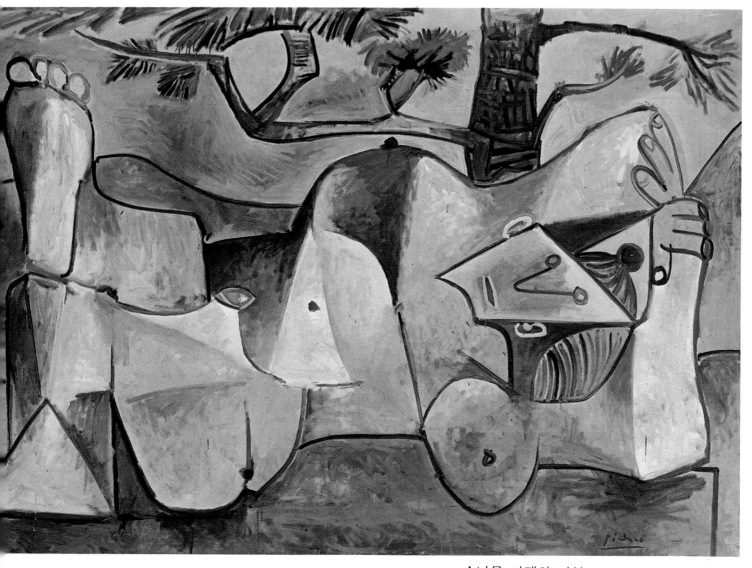

소나무 아래의 나부
FEMME NUE SOUS UN PIN

꿈
LE RÊVE

「그림이란 당초부터 이미지되어지는 것도
아니며 정착되어지는 것도 아니다.

제작을 하다보면 점점 떠오르는 상념을
좇아서 완성했다고 생각하면 또다시 앞이
나타나 그림을 보는 사람으로 하여금
변화해 가는 것이다.

그림이 그것을 보는 사람을 통하여
비로소 생명력을 지니게 되는 것은 그래서
자연스럽다.」

1923년 피카소는 이 해에 졸고 있는
여인을 많이 제작했다.

피카소의 말대로 정면상과 프로필이
일체가 되어 감상자의 기분에 따라서 변화를
보여 주고 있다.

〈꿈〉은 그것들 시리즈 중의 걸작이다.

정면상과 프로필의 이중 상은 형체의
묘미와 동시에 현실과 꿈의 이면성도
암시하고 있을 것이다.

1932년 캔버스 油彩 130×97cm
뉴욕 개인 소장

1955년의 〈알제의 여인들〉이나, 57년의 〈궁녀들〉의
연작에서는 어느 것이든 실내가 무대였다.

그러나, 이 작품에서 피카소는 화면을 가득 채우는
나부를 풍경 속에 배치하고 있다.

나부의 육체의 선은 배경의 언덕의 선과 하나로 되어
있다.

어느 것이 어느 것인지 화면은 이중의 구조를 지니고
있다.

소나무 가지는 화면 오른쪽 앞에 푸른 그늘을
떨어뜨리고 있다.

나무는 대지 그것인 양 엷은 갈색이며, 피카소의 저의는
「대지＝어머니」라는 것으로만 보인다.

피카소 이때 나이는 78세였다.

1959년 캔버스 油彩 195×280cm
시카고 미술 연구소 소장

바닷가를 뛰어가는 두 여인
DEUX FEMMES COURANTES SUR LA PLAGE

〈앉은 여인〉의 조용함에 비하면 이 작품은 매우
다이내믹한 화면이다.
　색채의 투명도는 템페라의 기법에 의하고 있다.
　이 작품은 소품인데도 압도적인 박력을 지니고 있다.
　이것은 피카소의 탁월한 조형력의 소산일 것이다.
　두 여인의 형태는 푸른 하늘 아래, 바람을 흠뻑 안고

모래밭을 뛰어가고 있다.
　그것은 마치 고대 거인족들같이….
　1920~21년 때의 작품들에 비하면, 이 작품은
두드러지게 리드미컬하다.
　피카소는 1924년에 상연된 쟝 콕토의 「푸른 기차」라는
발레의 막으로서 제작하였다.

1922년 板 데트랑프 32.5×41.5cm
작가 소장

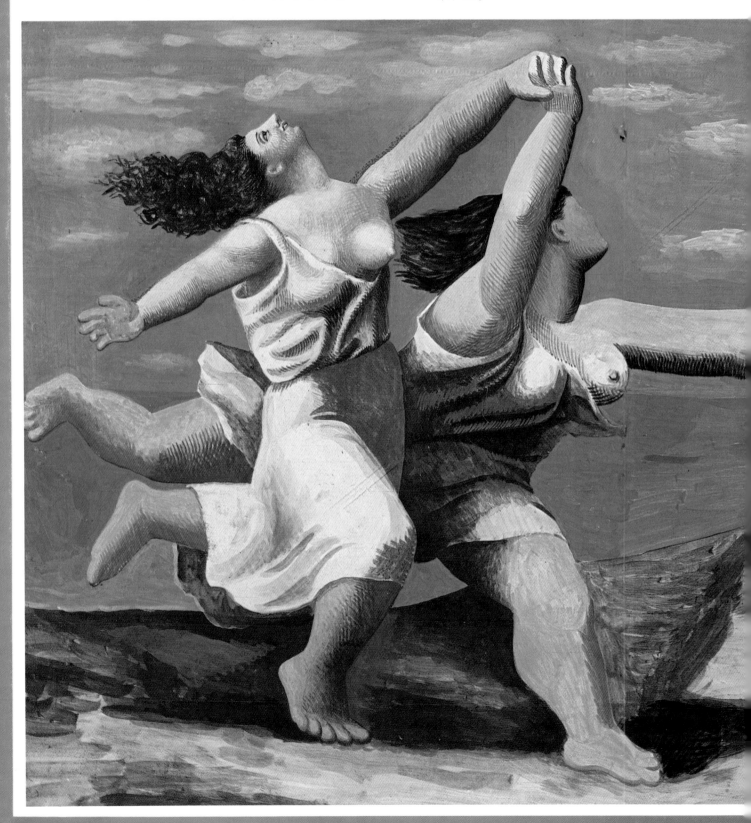

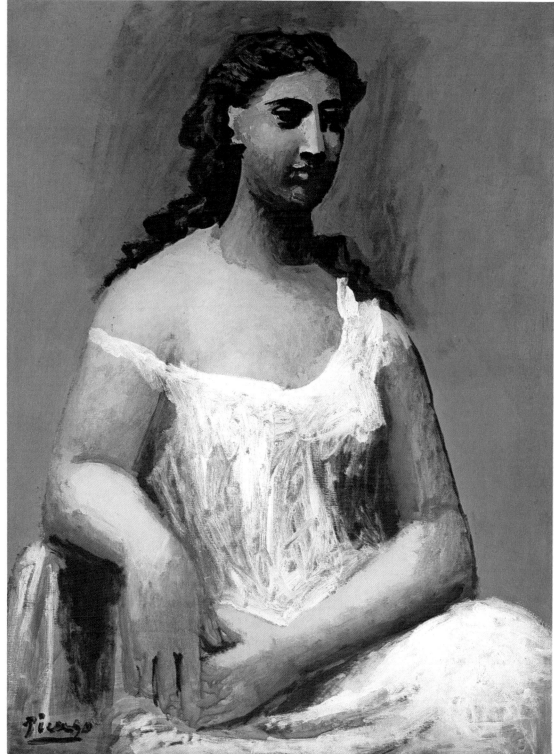

앉은 여인
FEMME ASSISE

1920년 이래 이따금 피카소는 남 프랑스의 앙티브 지방들을 들르고 있나.
「나는 예언자라고 자처할 생각은 없다. 그러나, 사실 내가 여기에 와서 놀란 것은 여기에 있는 모든 것이 일찌기 내가 파리에서 그리던 그 모든 것과 너무나 흡사하다는 것이다.

이 삿의 풍경은 일찌기 내 것이었다고 말해야겠다.」라고 피카소는 말했 다.

〈앉은 여인〉의 가방도 남 프랑스의 하늘과 바다의 반영일는지….
피카소의 독특한 조각적인 형태를 말하여 시중해적인 인간의 특색이라고도 한다.
피카소가 그린 여인은 지중해의 여신이며, 푸른 배경, 거침없이 당당한 여성상, 피카소에 있어서는 그림이란 우상에 가깝다.

1923년 캔버스 油彩 92×70cm
런던 테이트 갤러리 소장
The Tate Gallery, London

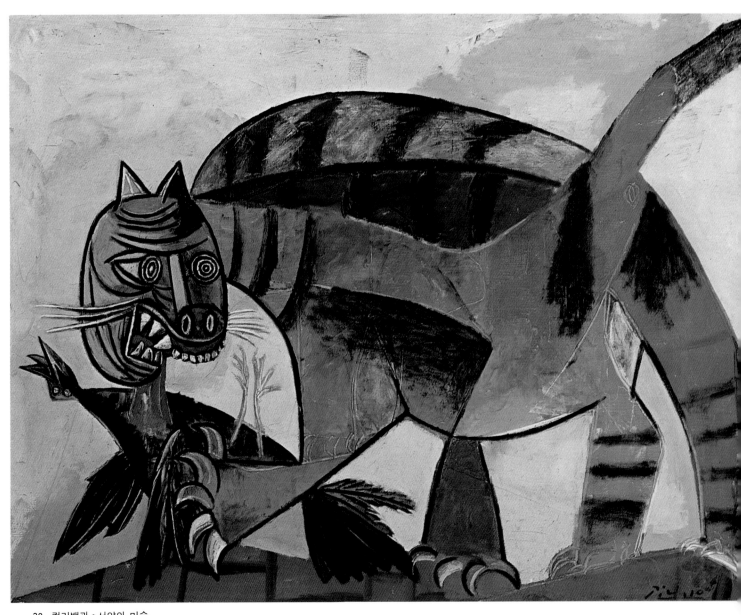

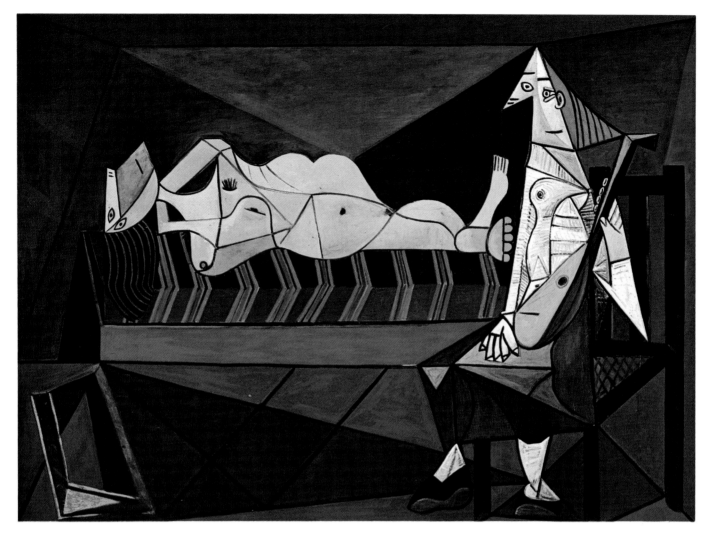

아침의 曲
L'AUBADE

오바드(aubade)란 말은 어떠한 사람에게 경의를 나타내기 위하여 그 집 앞에서 새벽에 연주하는 주악을 말한다.

그러나, 이 그림이 주는 인상은 〈아침의 曲〉이라기보다 오히려 어둡고 불길하다. 옆으로 누운 사람은 죽은 사람같고, 만돌린을 손에 쥐고 있는 사람은 꼬박 밤을 새우고 외롭게 보인다.

1942년 피카소는 61세로서 이 해에 〈옆으로 누운 나부〉 연작을 발표했다.

그것은 피카소 작품에서의 얼굴의 경우와 같이 나부를 옆으로 보았을 때와 정면에서 보게 될 때의 이중 상으로서 구성하고 있다. 이 점이 바로 피카소의 일관된 조형의 수단으로 되어 있다.

이 작품은 후일에 제작된 걸작 〈납골당(納骨堂)〉의 선구적 작품으로서 주목된다.

1942년 캔버스 油彩 195×265cm
파리 국립 근대 미술관 소장

새를 잡아 먹는 고양이
CHAT DÉVORANT UN OISEAU

「나는 전쟁을 그린 것이 아니다.

왜냐하면, 나는 카메라맨처럼 한 가지 주제만을 좇는 화가가 아닌 까닭에, 그러나 내가 그린 그림 속에 전쟁이 존재한 사실은 부정할 수 없고, 필경 후세 역사가들은 내 그림이 전쟁의 영향 아래서 변화한 것이라고 지적할 것이나, 이 또한 내 알 바가 아니다.」

제2차 세계 대전이 끝난 1945년에 피카소는 이와 같은 피카소다운 말을 남겼다.

피카소는 1930년 말, 브뤼겔이나 고야의 〈전쟁의 참화〉를 거쳐, 이어지는 유럽의 정신적 위기에 대한 경고라도 하듯이, 전쟁의 암시적 주제를 많이 택한 것이다.

피카소에 있어서 역사는 이러한 무수한 희생에 의하여 성립되는 시간의 경과일 뿐이다.

1939년 캔버스 油彩 97×139cm
뉴욕 개인 소장

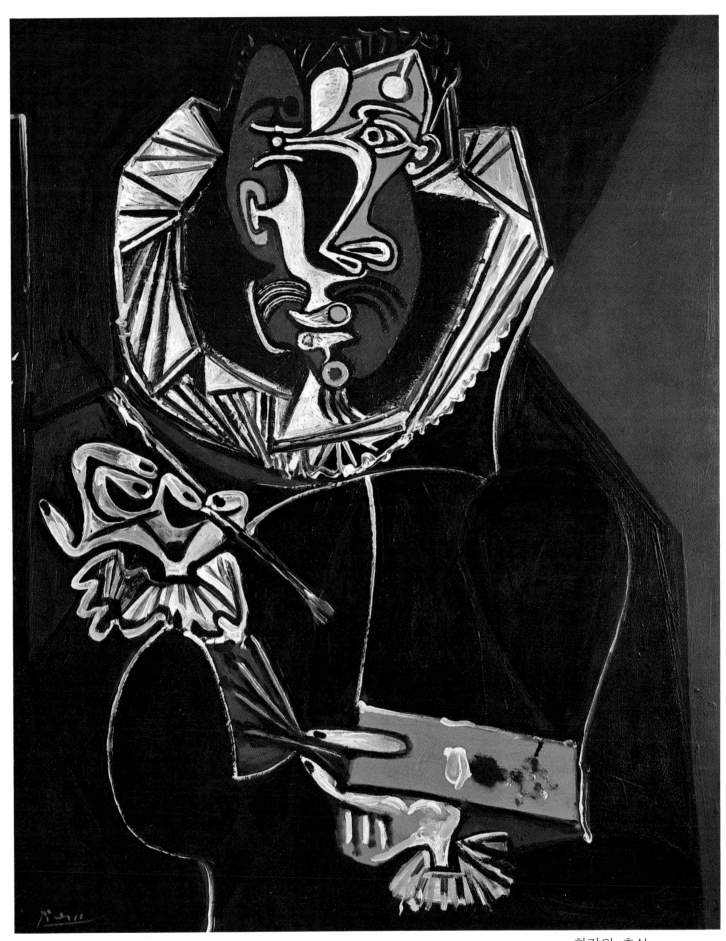

화가의 초상
PORTRAIT D'UN PEINTRE
1950년 板 油彩 100.5×81cm
개인 소장

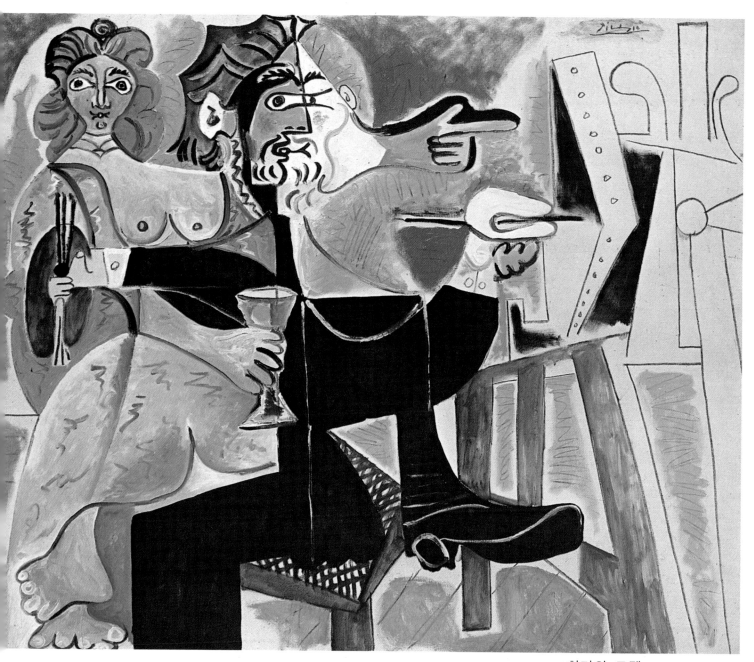

화가와 모델
LE PEINTRE ET SON MODÈLE
1963년 캔버스 油彩 130×162cm
개인 소장

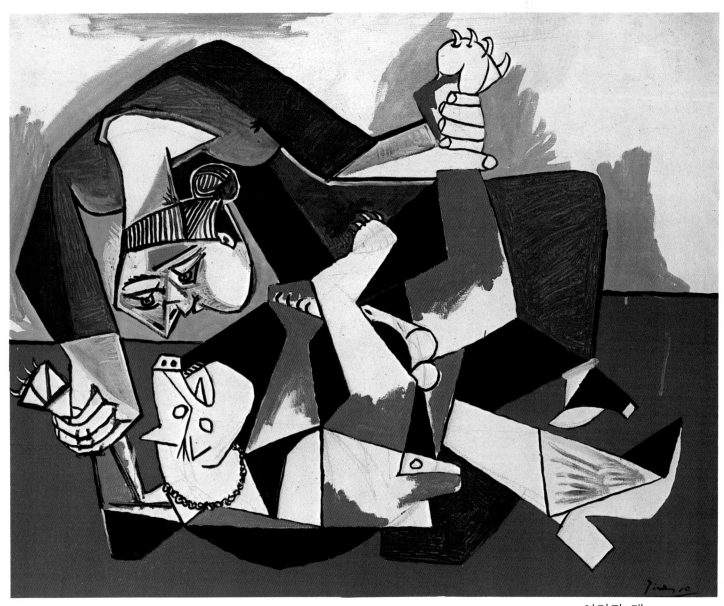

여인과 개
FEMME AU CHIEN
1953년 板 油彩 81×100cm
개인 소장

피아노
LE PIANO
1957년 캔버스 油彩 130×96cm
작가 소장

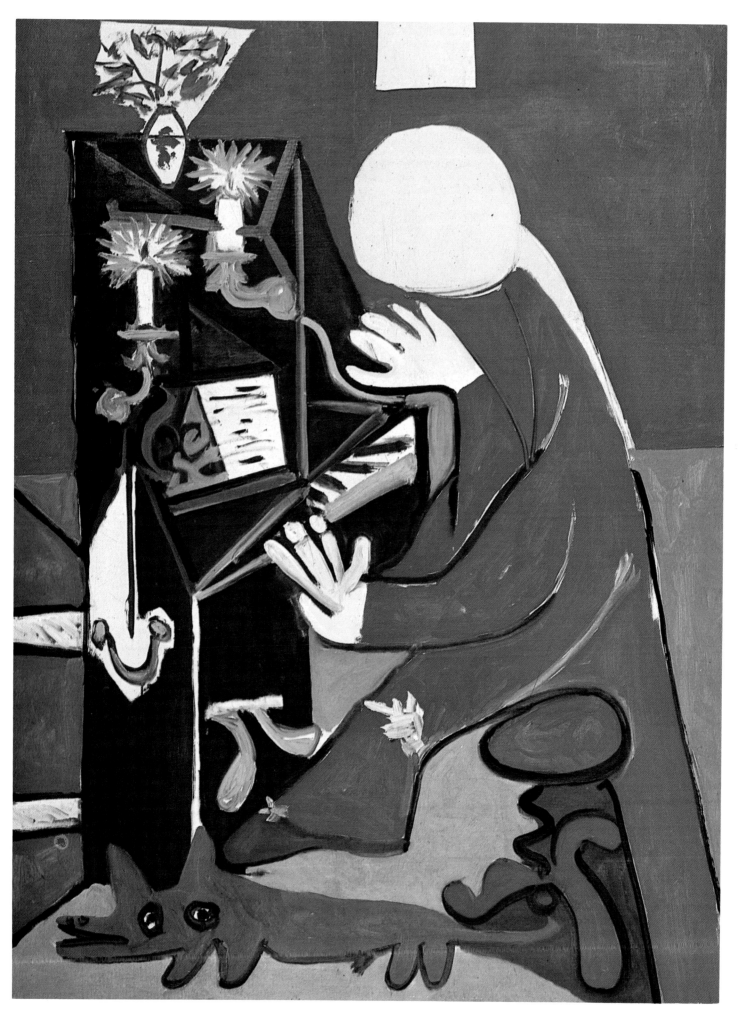

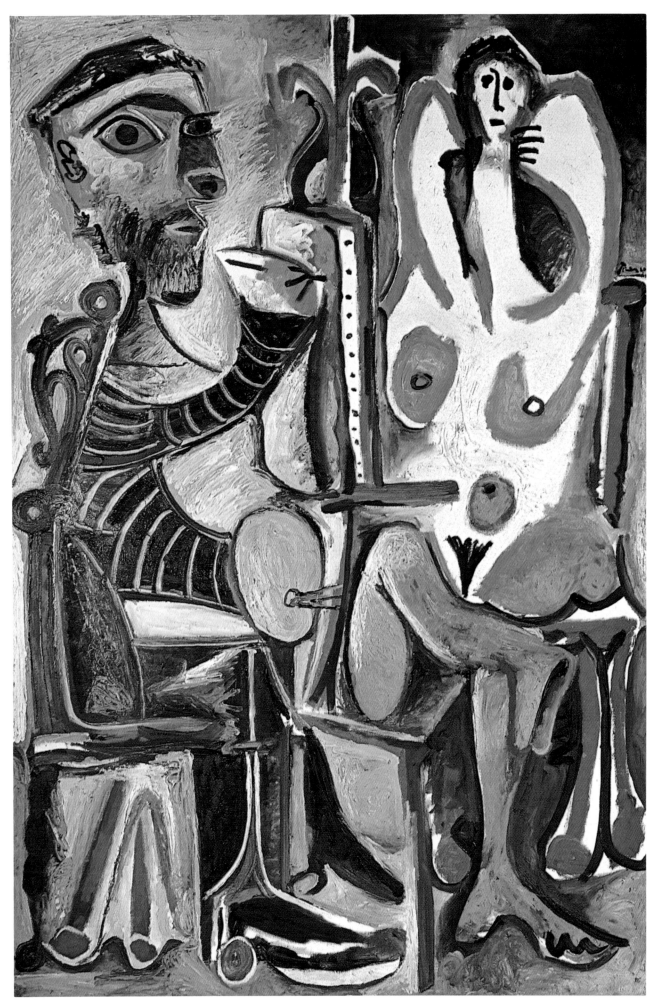

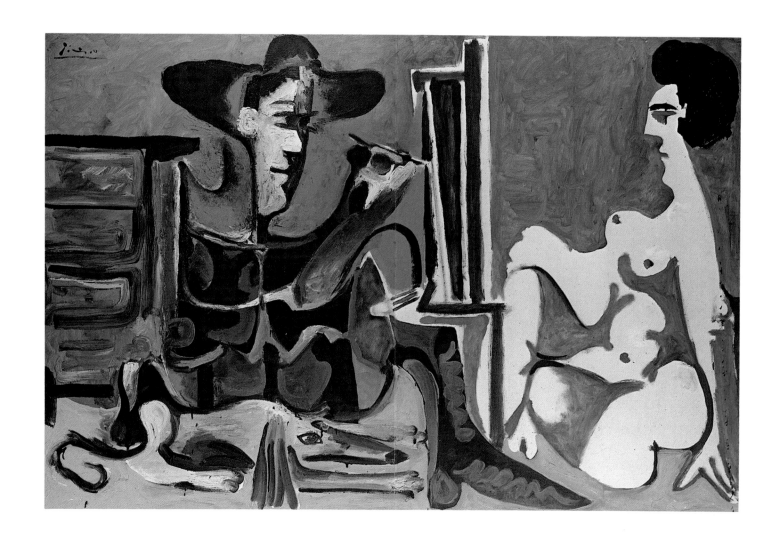

화가와 모델
LE PEINTRE ET SON MODÈLE

「화가와 모델」은 그리는 사람과 그려지는
사람이라는 관계에서 화가에게 있어서는
영원한 주제의 하나에 틀림없다고 피카소가
말했다.
　「나는 나부를 만들려고 생각하지 않는다.
오히려 나는 사람이 단순하게
나부를 보지 않으면 안 된다는 것을
그리려고 한다.」
　「화가에게는 끝이 없다. 오늘은 작업이
끝났으니, 내일은 휴일이라는 것이
화가에게는 없다. 가령 화가가 제작을
중지하면, 또다시 처음부터 시작하게 되는
것이다. 결국 화가는 화면 속에 '끝'이라는
것을 써 넣을 수가 없다.」
　방법은 한 가지, 즐기면서 제작하는 도리
밖에 없다.

1963년 캔버스 油彩 130×195
파리 개인 소장

화가와 모델
LE PEINTRE ET SON MODÈLE
1963년 캔버스 油彩 195×130cm
개인 소장

게르니카
GUERNICA

흰색·검정·회색, 회색빛이
감도는 녹색 정도가 〈게르니카〉
화면의 색채들이다.

색채는 이렇게 담백하며 화면의
인상은 오히려 고전적이며
정적이다.

1937년 4월 26일, 스페인의
바스크 지방의 소도시 게르니카는
독일 콘도르 비행단에 의하여
폭격되었다.

이 비극적인 무차별 폭격은 그
후, 개링그가 게르니카를 시험
사격장으로 쓰며 스페인 측은
이것을 허가한 사실이
명백하였으나, 죽은 자 654명,
부상자 889명이라는 비통한
희생자를 낳았다.

피카소는 이 사실에 분노하여
미국의 벤 상이 전하는 피카소의
「유언장」을 56세에 완성하였다.

그러한 의미에서 〈게르니카〉는
현대가 낳은 정적인 종교화의
하나이다.

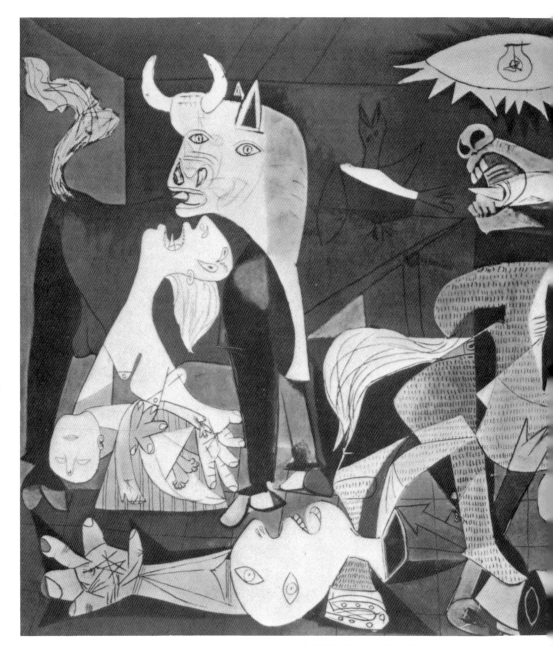

피카소의 생애와 작품 세계

마르지 않는 造形의 샘

I

「공예 학교의 미술 교사인 호세는 아들 피카소
의 그림 재주에 경탄했다. 피카소가 13세 때 부친
호세는 그가 사용하던 화재(画材) 일습을 아들에
게 물려 주고, 이후부터 그림을 그리지 않았다.」

널리 알려진 이 전설적인 일화는 피카소의 타고
난 천재성을 웅변하는 것이며 아들의 재질과 가능
성을 정확하게 평가, 최대의 지원을 아끼지 않은
이상적인 가정 환경을 명료하게 설명한 이야기이
다.

한국에도 많은 독자를 가진 하버드 리드는 「피

카소 찬」에서 다음과 같이 썼다.

「피카소는 많은 시련을 이겨낸 위대한 예술가이
다. 그는 아무리 퍼내도 마르지 않는 샘(泉)과 같
은 사람이다. 이 마르지 않는 샘으로 비유되는 이
미지는 조명을 받는 샘물과 같다. 간단없이 변화
해간 색채, 유례를 찾기 힘든 발군의 정력과 경
탄해 마지않을 신선미 등은, 아마도 그가 10여 가
지의 표현 수단에 숙달했고 10여 개의 양식을 갖
고 있었기 때문에 가능했을 것이다.

회화에서 조각으로, 판화에서 도기(陶器)에로 등
그의 거대한 정신적 에너지를 마음대로 굴절시켜
예술의 영역을 확대시켰고, 또한 어떠한 재료로도
자기 표현을 완성시켰다.

그의 양식(様式)은 사실, 추상, 초현실, 인상파
는 물론 표현주의까지도 자기의 것으로 소 화시킨
것이며, 따라서 라파엘로 같은 고전주의자도 들라
크로아 같은 낭만주의자도 될 수 있는 작가이다.」

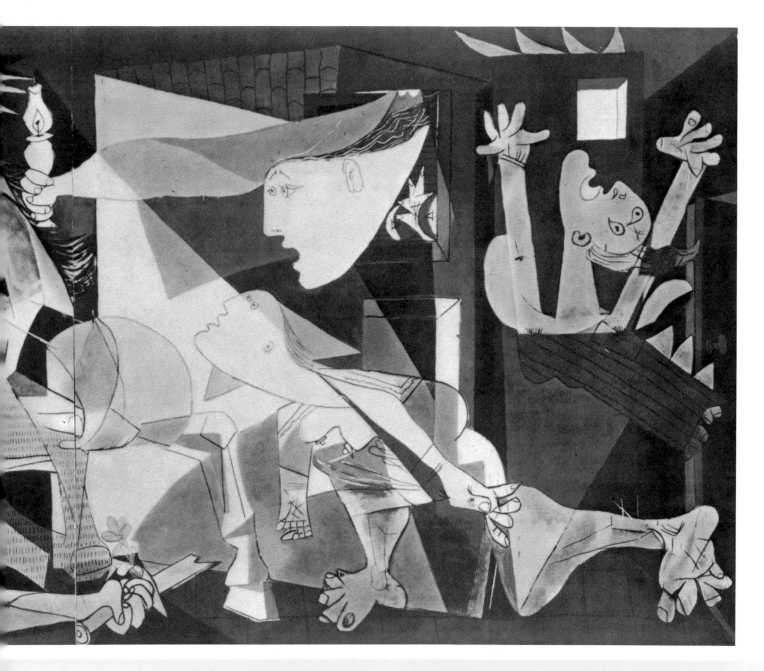

하버드 리드의 「피카소 찬」은 매우 적절하고 어
떤 의미에서는 정곡을 찌른 「피카소 론」이라고 말
할 수 있다.

그럼 피카소의 말을 몇 가지 들어 보기로 하자.
「우리들은 누구도 "예술 이코르 진실"이라고는
생각하지 않는다. 예술은 픽숀이다. 그것은 우리
들에게 진실을 붙잡는 방법을 가르쳐줄 뿐이다.
적어도 우리가 인간으로서 붙잡을 수 있는 가능한
진실을─.」

「만약 진실이 단지 하나만 존재한다면 누가 똑
같은 테마를 수백 번씩 그리겠는가?」

「누구나 예술을 이해하려고 한다. 그렇다면 왜
새의 노래를 이해하려고 하지 않는가? 왜 우리들
을 둘러싼 모든 것, 밤이나 꽃을 완전히 이해하려
고 하지 않고 사랑할까?

그러니 문게기 킨 깅의 그림으노 뇌낀 사밤들은
그것을 이해하지 않으면 안 된다고 생각한다. 문제

는 여기에 있다.」

피카소의 세계관과 예술관 및 회화관이 응축된
위의 말과 하버드 리드의 「찬」을 연결시켜 보면
희미하나마 피카소라는 위대한 인간의 상(像)을 독
자나름대로 그려 볼 수 있을 것이다. 피카소에 관
한 글과 논문 및 일화는 너무도 많다. 피카소를 이
야기하면서 이 모든 것을 섭렵하고 이 모든 것을
소개한다는 것은 불가능한 일이다. 필자는 이런
번잡을 덜어 주기 위해 하버드 리드의 글과 피카
소 자신의 말을 먼저 소개한 것이다.

II

파블로 루이스 피카소는 1881년 10월 25일 스페
인의 마라가에서 태어났다. 부친은 고등 학교의 미
술 교사여서 임지가 바뀔 때마다 이사했고 피카소

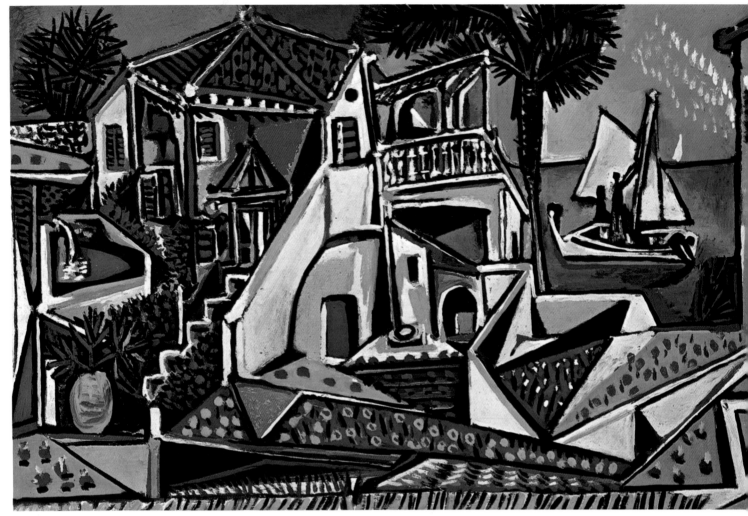

지중해의 풍경
PAYSAGE MÈDITERRANÈEN
1952년 캔버스 油彩 80.6×125.2cm
개인 소장

는 유치원이나 학교에서보다 부친에게서 그림을 배웠다. 피카소가 14세 때 일가는 바르셀로나로 이사했는데 그는 부친이 선생으로 있는 이 도시의 라 롱하 미술 학교에 같은 해에 입학했으며, 다음 해에는 독립된 아틀리에를 갖게 된다.

16세 때에 마드리드 미술전에 〈과학과 사랑〉을 출품, 수상했고 가을에는 부모곁을 떠나 마드리드 왕립 미술 학교에 입학했는데 이 무렵에 가난이 얼마나 무서운가를 체험한다. 그는 가난 때문에 얻은 병으로 학업을 중단, 부모가 사는 바르셀로나로 돌아갔다가 19세 때인 1900년에 카마헤마스, 파랄레스 등과 셋이서 파리로 진출했다. 그러나 카마헤마스 (〈인생. P. 5〉참조)의 실연 사건으로 다시 바르셀로나로 귀환하는 불운을 맞보게 되는데 이 시기가 피카소로서는 가장 쓰라렸던 때이다.

20세 때인 1901년 봄, 마드리드에서 친구들과 「젊은 예술」지(誌)를 창간, 5월에 바르셀로나에

서 첫 개인전을 가진 후 다시 파리로 나갔는데 6월에는 유명한 화상 보라르에 인정되어 파리에서의 첫 개인전을 갖게 되고 이때부터 소위 「청색 시대」가 막을 열게 된다.

그는 약관 20세에 놀랍게도 자기 세세를 형싱시켜 나갔고 이런 조숙(早熟)은 회화사에서는 찾아볼 수 없는 획기적인 일이다.

피카소의 상상력은 자발적이라기보다 외부로부터 유발된 경우가 많다. 사회적인 사건에 공명한다던가, 어떤 작품에 자극을 받아 그 때의 감정을 캔버스에 옮긴 예가 허다하다.

이러한 예는 「靑色 時代」에 현저했으며, 비록「靑色 時代」때 작품은 아니지만 나찌스의 학살을 고발한 〈게르니카. P. 40〉에서 정점을 볼 수 있다.

그의 상상력이 응축되어 표출된 것을 「시리즈」라고 말할 수 있다. 이 경우 피카소의 충동적, 즉물적, 감각적 이미지네이션은 다른 예술가에서 찾아

손수건을 쥐고 우는 여인
LA FEMME PLEURANTE AVEC LE MOUCHOIR

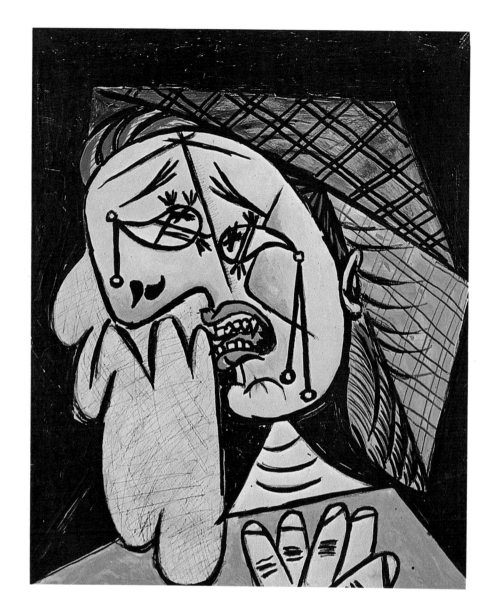

「우는 여인」은 〈게르니카〉의 습작에서
시작된다.

피카소를 매료시킨 주제로서 〈게르니카〉
완성 후에도 피카소는 여러 점 제작했다.

피카소는 여인들에게 많은 변화를 주어
작품을 만들었다.

「잠자는 여인」, 「춤추는 여인」,
「독서하는 여인」, 「거울을 보는 여인」,
「포옹하는 여인」, 「울부짖는 여인」 등 그
변화는 더 많다.

배경의 검은색 속에서 선명하게 얼굴과
손이 부상하고 있다.

눈물을 그린 것도 사실적인 것을 피하고
추상적이며, 기호적(記號的) 눈물은
흐르는 것이 아니라 튀어나오는 것을
매우 알기쉽게 표현하고 있다.

아동화같이 소박하고 그리고 상징적으로
표현하고 있다.

1937년 캔버스 油彩 53.5×44.5cm
로스앤젤레스 郡 미술관 소장

보기 힘든 것이며 「지속되고 확산되는 이미지群」이
그를 위대한 예술가로 만든 첫 요인이 되고 있다.
어떻게 생각하면 그의 「靑色 時代」의 작품들도 시
리즈로 볼 수 있다. 부루란 우수(憂愁)의 색채가
교직(交織)된 시리즈, 세잔의 파랑처럼 명석하지
는 않지만 명감(冥感)을 자아내는 푸른 색깔의 작
품들을 때로는 지극히 감상적이어서 미술 애호가
들에게 회자되었다고 본다. 고독한 가난뱅이에서
늙은 부자 노인에 이르기까지 「사랑」이라는 모티
브로 「절망」과 「연민」의 상(像)을 창출했다.

「靑色 時代」 때의 그의 작품에 등장한 「가난한
사람들」, 「패배자」, 「방랑자」, 「병자」, 「불구자」
등은 태어날 때부터 불행한 사람들이 아니고 인
간이 만든 법률 때문에 후천적, 인공적으로 불행
을 초래한 사람들이며 「가난」을 취급한 1904년의
에칭 작품 〈추락한 食口〉에서 그 예를 확인할 수
있다.

피카소가 1900년 가을, 친구인 카사헤마스와 파
리를 방문했고 얼마 후에 친구가 실연 사건을 일
으켰다는 것은 이미 언급했지만 이 카사헤마스를
화면에 등장시킨 1903년작 〈인생. P.5 〉은 피카
소의 「靑色 時代」를 상징하는 대표작인데 그의
「사랑」과 「연민」의 모티브가 「사랑」서에 「모성애」
「모성애」에서 「인생」으로 전개되고 이에 맞추어 포
름이 변용(變容)되었다고 생각되며 이 창백한 실의
에서 인생을 긍정적으로 관조한 과정은 피카소 자
신의 인생 편력이기도 하다. 이 편력은 변화라기
보다 성장과 발전이었는데 〈늙은 기타수. P.6 〉
에서 〈인생. P.5 〉을 통과하고 〈곡예사의 일가〉
로 도달한 길은 그의 자서전을 형태화시킨 느낌
이다.

이러한 편력을 거쳐 피카소는 「장미빛 시대」로
섭어든다. 세상을, 인간을 연민의 눈으로 관찰하
고 영양 실조가 된 사랑을 호소해온 그가 세상과

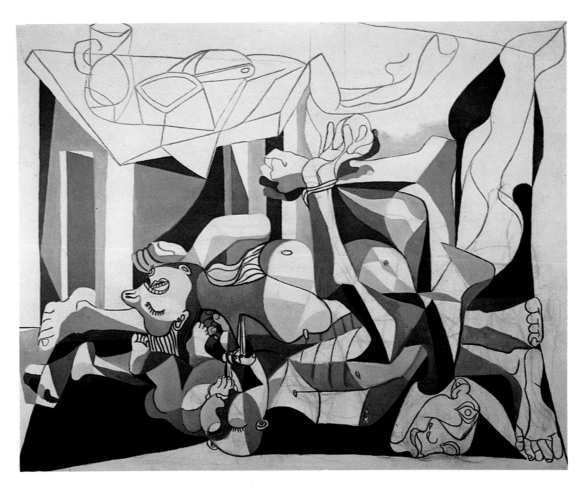

納骨堂
LE CHARNIER

〈게르니카〉이후 가장 주목할 작품이다.
1946년 2월 파리 근대 미술관에서
개최된 「예술과 혁명」전에 출품한 작품이다.
제2차 세계 대전 중 프랑스에서 전사한
스페인 무명 전사를 추도하는 전시회이다.
납골당(納骨堂)의 내부는 회색과 보라.
푸른색의 3색으로 요약하여 이 정적인

톤은 〈게르니카〉의 경우와 같이 색채의
잔소리를 극도로 억제하고 정신적 분위기를
강조하고 있다.
　묶여진 팔, 어린 아기의 목, 겹겹이 쌓인
시체더미 위에 지금 새벽이 찾아오고 있다.
그들의 죽음 위에 찾아드는 아침은
자유의 커다란 아침이다.

1944~5년 캔버스 油彩 200×250cm
뉴욕 근대 미술관 소장

인생을 긍정적으로 보게되자 장미빛 인생을 노래
하게 된 것이다.
　극히 짧은 기간이지만 이 시기에 그는 많은 여인
을 수없이 그렸다.
　피카소와 가깝게 지낸 칸와일러의 증언은 퍽 재
미있다.
　「나는 이렇게까지 고도의 자전적 예술이 또 없
다고 믿는다. 피카소의 그림에 등장한 여인의 모
습과 여인의 얼굴은 모두 그가 사랑한 여성상이다
어느 두부(頭部)를 예로 들어도 피카소의 인생
과 무관한 것은 없다. 그는 아무나 그리지 않고 그
가 사랑한 여성만을 그렸다.」

III

　1906년 피카소는 마티스를 알게 되고 같은 해, 마
티스는 앙데팡당전에 〈생의 즐거움〉을 출품했는데
피카소는 마티스가 소장한 세잔작 〈3인의 욕녀들〉

에 크게 감명을 받는다. 26세인 피카소는 〈생의 즐
거움〉에 버금하는 격렬한 동감(動感)의 작품을 세
잔의 선(線)을 원용(援用)해서 제작하기에 이르는
데 〈아비뇽의 아가씨들. P.15〉은 다음 해에 완성
된다. 이 두 작품을 제작하기 이전까지 피카소는
「장미빛 시대」의 연속으로 흑인 조각, 이베리아 조
각풍의 자화상과 누드화를 그렸는데 화면은 점진
적으로 생명감에 충일하며 다이나믹한 형태로 변
해갔다.
　큐비즘은 위선 형태의 분석 해체를 거쳐 총합(総
合)에의 길로 전개되는데 이 작품에는 동력학적
(動力学的)인 특징이 두드러지게 나타나 있다. 즉
여러 형태가 서로 출동하고 서로 침범해서 하나의
독특한 화면을 형성시킨 것이다.
　〈아비뇽의 아가씨들. P.15〉은 당초 「아비뇽의
창녀」로 불리었다. 그리고 습작에는 죽엄을 상징
한 두개골을 가진 두 사나이가 등장했었는데 이 두

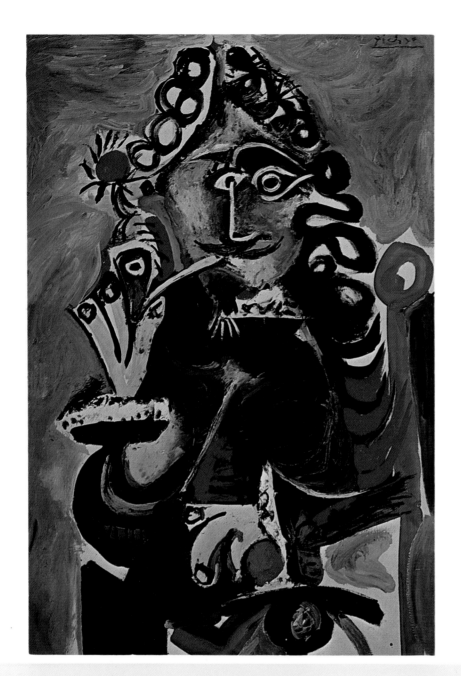

파이프를 문 사나이
HOMME À LA PIPE

피카소는 프랑스와즈 지로에게 이렇게 말한 적이 있다.

「유방은 시메트리가 아니다. 무엇이나 그러하다. 여성은 누구나 두 개의 팔과 두 개의 유방을 지니고 있다.

그것들은 현실적으로는 시메트리로 되어 있을지는 모르나, 회화에서는 똑같이 그려서는 안 된다. 」

피카소에 의하면 두 개의 비슷한 것을 구별하는 하나의 팔, 하나의 유방이 나타내는 제스처이다.

그래서 피카소의 얼굴, 피카소의 인체는 남녀 구별없이 온갖 제스처의 집적(集積)이다.

그러면 피카소가 그린 인간은 산산조각이란 말인가. 그렇지는 않다.

형태는 연쇄 반응과 같이 밸런스를 허물어뜨리고, 균형을 만드는 것으로, 이 작품의 경우에서는 눈, 코와 파이프와의 관계이다.

1968년 캔버스 油彩 146×97cm
파리 개인 소장

개골은 그의 전후 작품에 자주 나타난 오브제이다.

두개골은 신화를 상실한 20세기에 신화를 재생시킨 의미를 지닌다.

피카소는 매우 단순한 몇몇 요소들로부터 얼굴이나 물체의 형상을 만들어낼 수 있는 방법을 혹인 조각에서 배웠다. 물론 이전의 화가들도 이 방법을 시도했었지만 눈에 보이는 인상을 단순화하는 단순한 작업과는 달리 입체감과 깊이를 유지할 수 있는 새로운 방법을 연구했다. 피카소가 세잔에게서 배운 것은 바로 이점이었다. 세잔은 한 젊은 화가에게 보낸 편지에서 구(球), 원추(圓錐), 원통(圓筒)의 세 가지 면으로 자연을 관찰하라고 충고했다. 아마도 피카소는 누구보다도 이 세잔의 충고를 가장 충실하게 받아들인 것으로 보인다.

필자가 세잔론에서 입체파들이 이론적 근거를 세잔에서 찾았다고 지적한 바 있고 그 내용을 여기에서 볼 수 있다.

피카소는 「오래 전부터 우리는 눈에 보이는 그대로 사물을 재현하는 것을 포기했다. 그것은 전혀 추구할 가치가 없는 도깨비불과 같은 것이다.

우리는 순간순간 변화하는 가상적(假像的)인 인상을 캔버스 위에 정착시키고자 하지 않았다. 세잔의 뒤를 따라 가능한 한 소재가 가진, 확고하고 변함없는 모습을 포착하여 그림을 만들어볼 수는 없을까? 우리들의 진정한 목표는 어떤것을 모사(模寫)하는 것이 아니라 무엇인가를 구축(構築)하는 것이라는 기본적인 사실을 철저하게 받아들여야 한다. 」고 믿었다.

그 예를 피카소의 1912년 작 바이올린을 그린 〈정물〉에서 찾을 수 있다.

바이올린을 생각할 때 우리의 마음의 눈에 나타난 바이올린은 신체적인 눈으로 보는 바이올린과는 다르다.

우리는 여러 가지 각도에서 본 바이올린의 형태

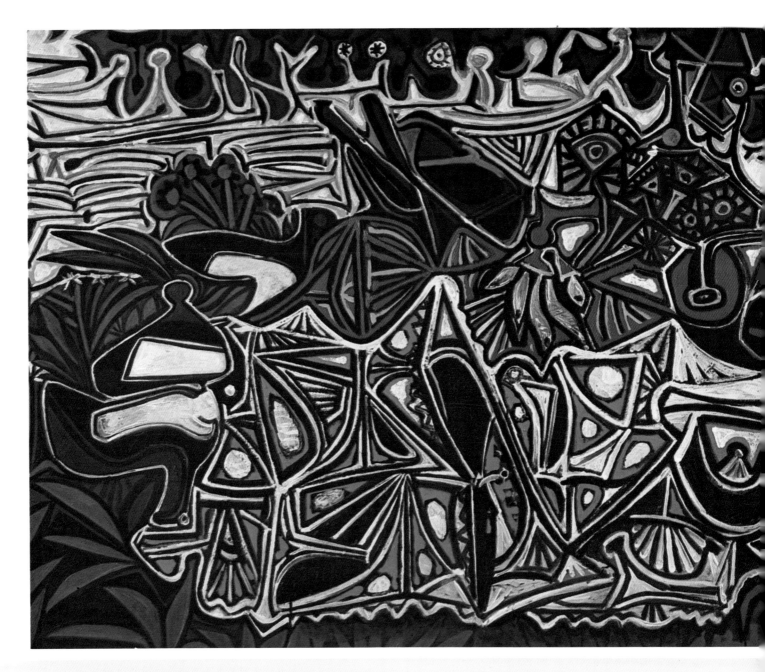

를 한 순간에 생각해낼 수 있고 또 사실상 그렇다. 그 중 어떤 면은 손으로 만질 수 있을 것처럼 분명하게 떠오르고 어떤 면은 흐릿하게 생각된다. 그러나 머릿속에 한꺼번에 떠오르는 이 불가사의한 여러 형상들은 단 한순간의 스냅 사진이나 꼼꼼하게 묘사한 종래의 그림보다 더 충실하게 실재(実在)의 바이올린을 재현할 수 있다고 생각했다.

이러한 류의 새로운 조형 질서를 찾은 피카소는 1908년에 이미 큐비즘의 대변자에서 현대 회화의 중심 인물로 급성장한다.

어느 누구에 못지않게 전통적인 화법을 익힌 그는 「나에게 있어서 그림은 파괴의 집적이다. 나는 그린다, 그리고는 그것을 곧 파괴한다.」고 자신에 찬 절규를 하게 된 것이다.

피카소는 제1차 세계 대전중에도 프랑스에 머물면서 큐비즘 미학의 핵심인 「분해와 재구성」의 조형 실험을 계속했다. 이 무렵 그는 빠라쥬의 가능성을 탐구하여 2차원(二次元)에로 단순화시킨 화면에 새로운 현실감, 즉 물체 감각(物体感覚)을 도입하는 방법을 발견했다.

1935년 이후에는 전쟁의 체험을 신랄하게 고발한 일련의 작품들을 낳았는데 그 대표작은 너무나 잘 알려진 〈게르니카. P.40〉이다.

비극적 인간상에 대한 그의 통렬한 고발 정신은 이후에도 계속되어 많은 신화적 우의화(寓意画)와 전쟁화를 남겼으며, 제2차 대전을 주제로 한 그림이 크게 화제가 되었던 것은 누구나 기억되는 일이다.

또한 서두에서 언급했듯이 조각과 도기에도 손을 댔으며, 그의 그림을 넣은 타퍼스트리도 있다. 그리고 투우(鬪牛)경기를 스케치한 판화가 날개 돋친듯 팔렸을 때도 있었다.

실로 피카소는 만능의 작가이다.

세느 강변의 아가씨들(쿠르베에 의한)
LES DEMOISELLES DU BORD DE LA SEINE

스테인드 글라스와 같은 굵은 선으로 된 그
속에 색채를 넣고, 화면에는 대체 무엇이
그려졌는지 걷잡을 수가 없다.
쿠르베의 〈세느 강변의 아가씨들〉에
장식이라도 한 것인지 모르겠다.
세느강의 흐름도 여기에서는 다 생략되어졌다.
피카소는 인간만이 흥미의 대상이 되었으며,
그리고 또 인간의 의상마저도 문양화되어 있어,
손과 얼굴만이 이 그림에서는 확실한 부분으로
되어 있다.
바나나와 같은 손, 두 여인은 피카소의
장기인 정면상과 프로필의 결합이다.
그러나, 리얼리스틱한 얼굴과 손의 연관은
놀라울이만큼 적확하다.
분방한 속의 적중, 피카소다운
표절(剽窃)이다.

1950년 板 油彩 100×200cm
바젤 미술관 소장

피카소의 여성 편력은 상식적인 도덕관으로는 이해할 수 없는 데가 있다. 화상 칸와일러의 말처럼 페르난도 올리비에와 청색 시대, 올르가코크로봐아 고전주의 시대, 마리 텔레즈 와르테르와 메타모르포제 시대, 도라 마르와 게르니카 시대, 프랑소와즈 지로와 평화스러운 목가 시대, 쟈크티느 록크와 만년 시대 등 열거하기 어려울 정도로 많으며, 그처럼 여성 복이 많은 사람도 드물 것이다. 그런데 특기할 것은 이 많은 여성들이 모두 그의 작품에 등장되고, 혹 등장되지 않았다 해도 깊은 관계를 갖고 있다는 점이다.

이들 여성 중 고전주의 시대 때의 마리 텔레즈에게서 많은 영감을 받은 것으로 알려져 있는데, 피카소는 그녀와 헤어지고 나서도 매일 그녀의 편지를 받았으며, 반드시 지로(못가시대)에게 읽어 주었을 정도였다고 한다.

「마리 텔레즈는 피카소에게 즐거움과 빛과 평화

를 주었다. 피카소는 그녀와 함께 있으면 지적 생활을 버리고 자기의 본능에 충실할 수 있었던 것 같다.」고 회상했는데 〈검은 소파의 여인〉, 〈거울〉 〈빨간 의자에 앉은 여인〉 〈꿈. P. 28〉 〈거울 앞의 소녀〉 등에 텔레즈가 보이고 피카소가 소장한 작품 5백 점 가운데서 약 50점의 작품을 소유한 것으로 미루어 보아도 그녀의 위치를 상상할 수 있다.

IV

만년에 이르러서의 피카소의 모티브는 「정적 속의 고통의 표백」이다.

이러한 증표는 〈게르니카〉 이후의 대작인 〈納骨堂. P. 44 〉에서 보여 주는데 납골당에서 자는 남자와 여자, 그리고 아이는 두 번 다시 생활의 질곡을 맛보지 않아도 된다. 또한 그가 즐겨쓴 3이라는 수(數)는 생활하는 인간들의 최소 단위의 숫자이기

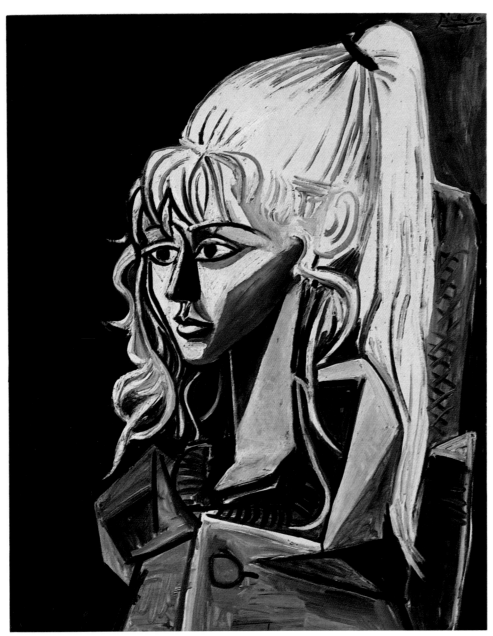

실베트의 초상
PORTRAIT DE SYLVETTE

실베트는 피카소가 리베라에서 알게 된 젊은
아가씨로서 그는 12점의 연작을 만들었다.

실베트는 금발의 북유럽계 미인으로서
피카소는 그녀를 회색의 단조로운 색조로
처리하였으며, 이것이 연작의 최대
매력이기도 하다.

연작 속에는 실베트를 입체파 시대와
같은 기하학적인 포름으로 환원하여,
그녀의 얼굴조차도 알아보기 힘든 작품도
있다.

이 작품은 품격도 있고 사실적인
화면으로서, 피카소는 그 당시 유행하던 이
소녀의 머리형에 매혹당한 듯하다.

피카소의 인물화로서는 새로운
양식이기도 하다.

「포니 델」이라는 유행하던 머리형에
착안하는 등, 과연 피카소다운 인기의
비밀이 있다.

1954년 캔버스 油彩 81×65cm
브레멘 미술관 소장

도 하다. 〈納骨堂〉의 복합체로 된 세 사람에서 우
리들은 애절한 감정을 느낄 수 있고 〈게르니카〉의
정적을 맛볼 수도 있다.

피카소의 제작 태도에는 언제나 두 가지 대립적
인 요소가 공존해 있다.

한 시대, 한 양식, 한 소재, 한 재료만으로 그
의 예술 세계를 평가한다는 것을 장님들이 코끼리
를 더듬는 격이 된다. 이 두 가지 대립적인 요소
란 광의의 전위(前衛)와 협의의 보수(保守)라고 볼
수 있는데 이를 세분하면, 그의 화면에 나타나는
격정과 고독, 논리와 감상, 창조와 파괴, 지성과
에로스 등은 현기증이 날 정도로 복합적인 것들
이다. 그래서 많은 사람들이 피카소의 상(像)을 막
연하게 양면성을 조화시킨 야누스 형이라고 말하
는 것이다.

앞서 지적했듯이 스페인 시절의 가난, 파리에 나
온 초기에 감상과 애수, 인생을 노래한 장미빛 시
대, 흑인 조각을 영감의 원천으로 삼았던 니그로 시

대의 바이탈리티, 입체주의란 새로운 회화 혁명과
이 뒤에 오는 신고전주의에서의 안주, 30년대의
전쟁 고발과 격정, 전시의 침묵, 전후의 참여, 만
년의 변모와 고독 등 다원적인 것이 피카소 예술의
속성이며, 이러한 카테고리 속에서 그의 예술이 이
해되어야 한다고 생각된다.

피카소는 결코 자신을 특별한 사람이나 신선으
로 생각하지 않았다.

그는 누구보다도 현실에 충실한 인간임을 자부
했고 이 현실에의 집념이 스스로의 예술의 생명력
이며, 영감의 원천이라고 고백했다.

그는 그가 사랑했던 여인을 그릴 때에도 반드시
전쟁, 탄압 등 신변적인 현실을 의식하면서 이러
한 인간이 저지른 범죄 때문에 생긴 상처를 그려
넣었다.

피카소는 90세가 넘어서도 〈화가와 모델. P. 35〉
의 연작을 쉬지 않고 그렸다.

그는 이 영원한 주제에서 「靑色 時代」이후의 일

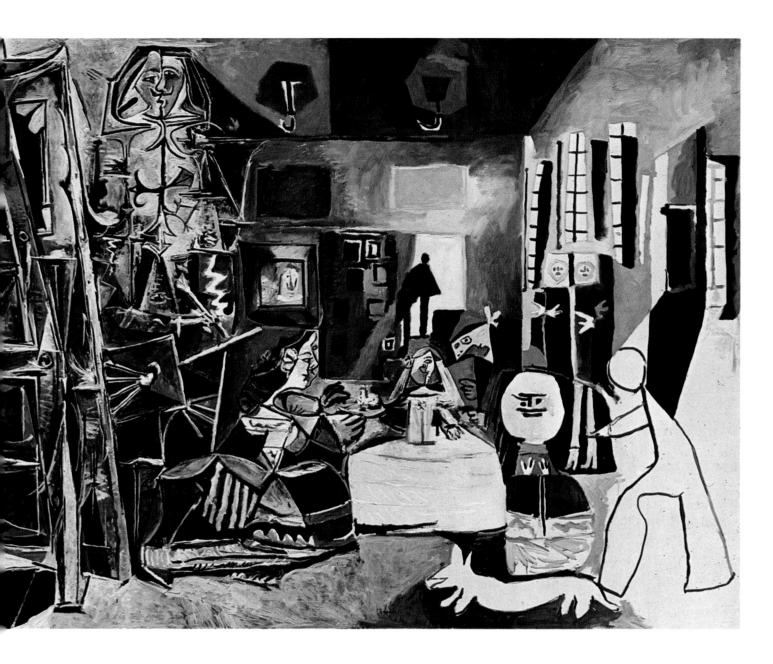

체의 요소를 찾으려 했고 또한 포함시켰다. 상상을 초월한 정력의 소유자임을 그는 죽는 순간까지 보여 주었다.

끝으로 피카소의 제작 습성은 많은 사람들을 놀라게 했다.

그는 늘 둘 이상의 아틀리에에서 한꺼번에 여러 캔버스를 그려나간다.

또한 남의 작품을 개작(改作)해서 자기것으로 만드는 재주도 비상하다.

벨라스케즈의 작품을 개작한 〈라스 메니나스와 생활〉이란 시리즈를 제작할 때 그는 모두 58점이나 되는 시리즈 작품을 불과 2개월 남짓해서 완성시켰는데 그것도 사이사이에 딴 그림을 그리면서 제작한 것이며 많이 그린 날에는 하루에 15점까지 그렸다니 그저 놀라울 뿐이다.

한때, 피카소가 그림 그리는 기계를 발명해냈다는 풍문까지 나돌 정도로 그는 속필이었고 다작이었다. 실로 놀라운 일이다.

궁녀들 (벨라스케즈에 의한)
LES MENINES

벨라스케즈의 〈궁녀들〉은 프라도 미술관의 보물이며, 「회화의 신학」으로까지 평가된다.

1952년에 계획하여, 실제로 착수한 것은 1957년이었다.

이 해에 피카소는 연작 44점을 제작하였다.

피카소는 「같은 주제에 의한 연작으로 최초의 두 점 중의 한 점, 최후의 두 점 중의 한 점을 최고의 작품으로 본다.」고 말했다.

이 작품은 1957년 8월 17일에 완성한 첫번째 작품으로 검정·흰색·회색만으로 처리하였으며, 벨라스케즈의 원작과는 화면의 규격이나, 내용에 있어 약간의 변화를 주고 있다.

1957년 캔버스 油彩 194×260cm
작가 소장

* 피카소 사인

작가 연보

피카소 Picasso, Pablo Ruizy (1881～1973)

1881년 10월 25일, 스페인의 말라가에서 출생. 부친은 공예
(工藝) 학교의 미술 교사.

1889년(8세) 최초의 그림 〈투우사〉를 그림.

1891년(10세) 가족과 함께 라코르니아로 이주.

1894년(13세) 미술 교사인 부친 호세로부터 그가 쓰던 화구
(画具) 일체를 물려받음. 어린 피카소의 화재(画才)
를 간파한 호세는 이후부터 그림을 그리지 않고, 아들
의 뒷바라지에만 전념.

1895년(14세) 부친이 라 롱하 미술 학교로 전임. 일가는 바
르셀로나로 이사한다. 피카소는 라 롱하 미술 학교 고
등부에 우수한 성적으로 입학.

1896년(15세) 부친의 주선으로 아틀리에를 빌림.

1897년(16세) 마드리드 미술전에 〈과학과 사랑〉을 출품, 수
상. 가을철에 마드리드 미술 학교에 입학. 처음으로 가
난과 비참을 체험.

1898년(17세) 건강을 해쳐 마드리드를 떠나 잠시 정양한
후, 바르셀로나로 귀환. 〈알라공의 풍습〉으로 미술전에
서 수상.

1900년(19세) 10월, 카사헤마스, 팔랴레스와 함께 파리 방
문. 몽마르트르의 노네이의 아틀리에에 체재. 최초로
작품 3 점을 판다. 연말께 바르셀로나로 돌아왔다가 곧
말라가 방문.

1901년(20세) 봄, 마드리드에서 「젊은 예술」지(誌) 창간.
5월 바르셀로나에서 개인전을 개최한 후 파리를 재차 방
문. 이때부터 모계 성(性)인 피카소만을 서명. 6월, 화
상 보라르의 주선으로 파리서 첫 개인전. 막스 쟈코브
와 친교. 피카소의 「청색 시대」 개막.

1903년(22세) 봄철에 바르셀로나로 귀환, 제작에 몰두하는
데 거의 파랑만으로 그렸다. 이때, 엘 그레코의 영향을
받음.

1904년(23세) 4월 파리의 라비니양가(街)「세탁선(洗濯船)」
에 정주. 페르난도 올리비에와 알게 됨.

1905년(24세) 아폴리네르와 알게 되고 서커스를 자주 구경.
이때부터 「장미 시대」가 시작된다. 여름철에 네덜란드
여행. 판화를 처음으로 시작.

1907년(26세) 브라크, 루소와도 친교. 〈아비뇽의 아가씨들〉
제작에 몰두. 세잔 회고전에서 큰 감명을 받고 흑인 예
술(黑人芸術)에서 계시(啓示)를 얻음.

1908년(27세) 「루소를 위한 저녁」 모임을 개최. 입체주의
작품을 본격적으로 제작.

1909년(28세) 칸와일러의 지원으로 경제 상태 호전. 여름철
에 스페인 여행. 9월에 「세탁선」을 떠나 쿠리시 가(街)
에 아틀리에 마련. 이때부터 분석적 큐비즘(分析的立体
主義)풍의 작품을 제작.

1911년(30세) 화면에 숫자와 문자 등을 기입.

1912년(31세) 뮌헨의 「청기사」전에 참가.

1913년(32세) 부친 사망. 독일의 여러 도시에서 개인전.

1914년(33세) 여름철을 브라크, 드랑과 아비뇽에서 보냄.
입체주의의 추구와 병행해서 고전적 데상을 채용한 작
품을 제작. 이때부터 조각에도 손을 댄다.

1915년(34세) 큐비즘 운동이 와해될 때까지 파리에 체재.

1916년(35세) 애인, 에바 급사. 슬픔에 잠겨 파리 교외의 몽
르쥬로 이사.

1917년(36세) 코쿠토와 함께 로마 방문. 발레 「행진」의 무
대 장치와 의상을 제작.

1918년(37세) 1월, 올가와 결혼. 파리의 라 보에시 가(街)에
서 신접 살림. 이곳에서 1951년까지 산다.

1919년(38세) 5월, 부인과 드랑 등 셋이서 런던 방문. 발
레 「3각 모자」의 무대 장치 및 의상을 제작. 파리로 돌
아와 미로와 만남.

1920년(39세) 「신고전주의 시대(新古典主義時代)」 개막.

1921년(40세) 장남 폴 출생. 〈세 사람의 악사〉 제작에 몰
두.

1923년(42세) 안드레 부르통과 만남. 뉴욕에서 개인전 개최.

1925년(44세) 신고전주의풍의 그림을 멀리하며 초현실주
의에 접근. 피에르 화랑에서 열린 첫 초현실주의전(展)
에 출품.

1928년(47세) 조각 작품 제작을 재개. 시카고, 뉴욕에서 개
인전.

1930년(49세) 〈피카소 부인상〉으로 카네기상(賞)을 수상.

1931년(50세) 오비디우스의 「변신담(變身譚)」 삽화를 제작.

1932년(51세) 보와쥬르 성을 매입, 조각용의 대(大)아틀리에
마련.

1934년(53세) 〈투우〉 연작에 착수. 아리스트파네스의 「여
인과 평화」 삽화를 그림.

1935년(54세) 1932년부터 함께 산 마리 테레즈 바르테르와
의 사이에서 딸 마하 출생.

1936년(55세) 스페인 각지에서 개인전. 7월, 인민 전선 정
부로부터 프라도 미술관 관장으로 임명됨.

1937년(56세) 동판화집 「프랑코의 꿈과 거짓」을 출판. 〈게
르니카〉를 파리 만국 박람회 스페인 관에 출품.

1939년(58세) 뉴욕 근대 미술관에서 「피카소 예술 40년전」
개최. 모친 사망.